흑백 대비 일러스트 테크닉

백 세계의 소녀들

Contents

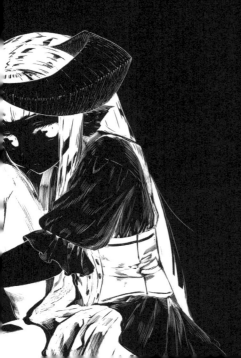

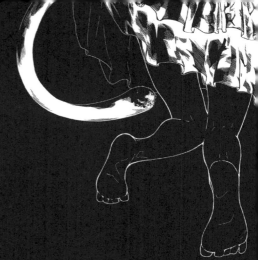

Introduction

먼저, 이 책을 선택해 주신 것에 대한 감사의 말씀을 전합니다.

최근 디지털 툴의 발달과 SNS를 통한 작품 발표 기회의 증가로
디지털을 활용한 컬러 일러스트를 볼 기회가 많아졌는데요.
이 책은 제가 지금까지 SNS 등에서 발표해 온 일러스트 가운데서도
특히 '흑백 일러스트'를 메인으로 한 책입니다.

수록된 일러스트 대부분이
동물의 귀나 뿔이 있는 캐릭터 일러스트이며 새롭게 그린 작품 포함,
제가 '좋아하는 것들'을 가득 실었습니다.
더불어 이러한 일러스트를 그릴 때 신경써야 할 부분과
일부 작품의 해설 및 제작과정에 대해서도 다루었습니다.

디지털로 작업한 컬러 작품이 주를 이루는 현시점에
흑백 일러스트를 메인으로 다룬다는 것이 의아한 일일지도 모르겠으나
저는 이것을 좋은 기회라 생각하고
즐거운 마음으로 책을 집필하였습니다.

아무쪼록 흑백 일러스트가 선사하는 흑백의 대비,
그 독특한 매력을 마음껏 즐기시길 바랍니다.

2021.06 jaco

Cat girls

Chapter

1

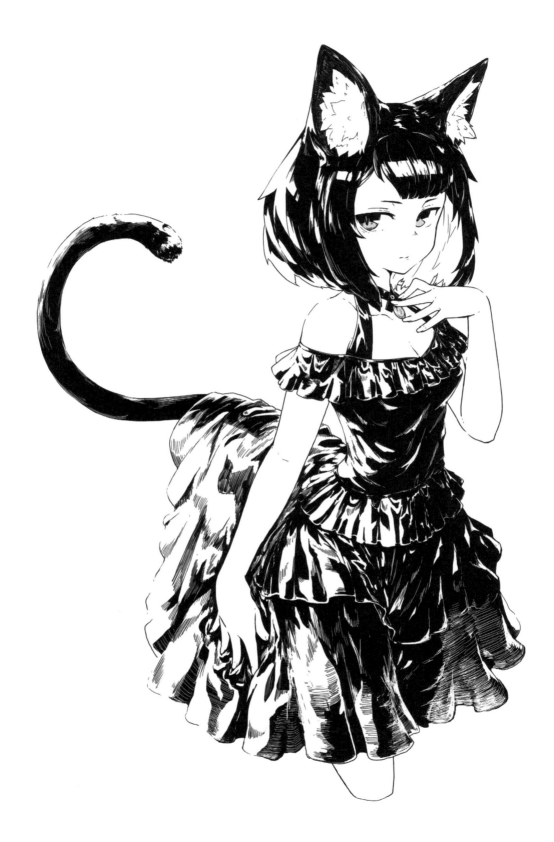

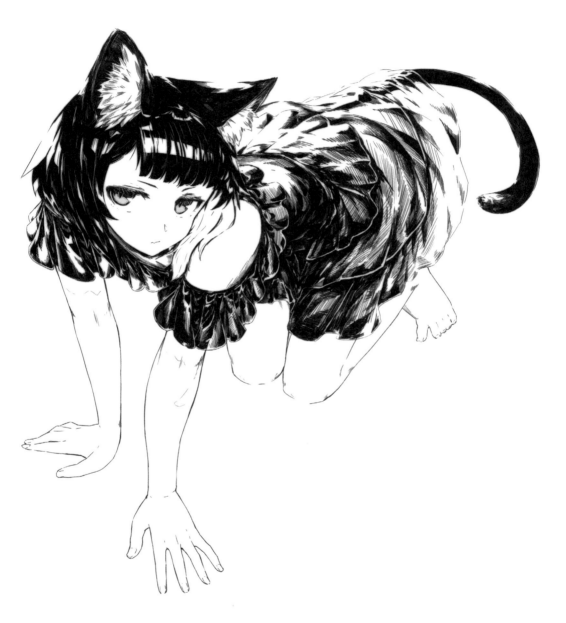

2021.06 새로운 작품

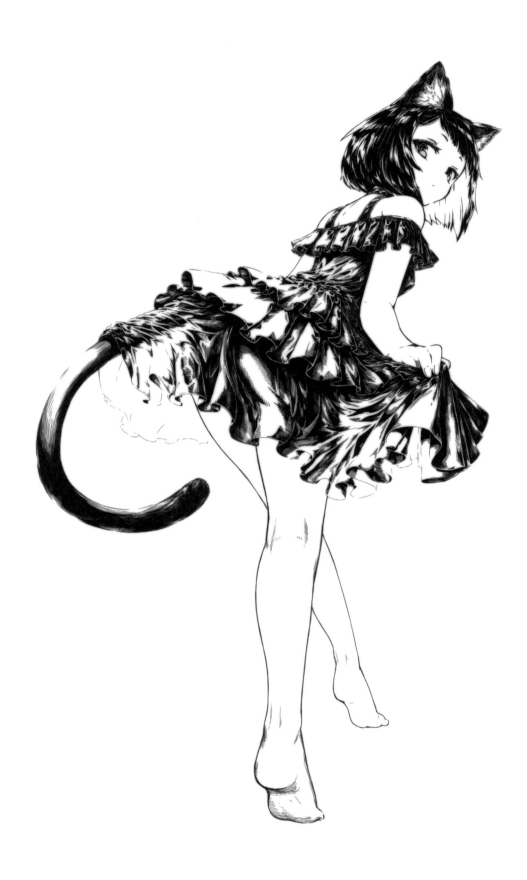

새로운 작품 2021.06

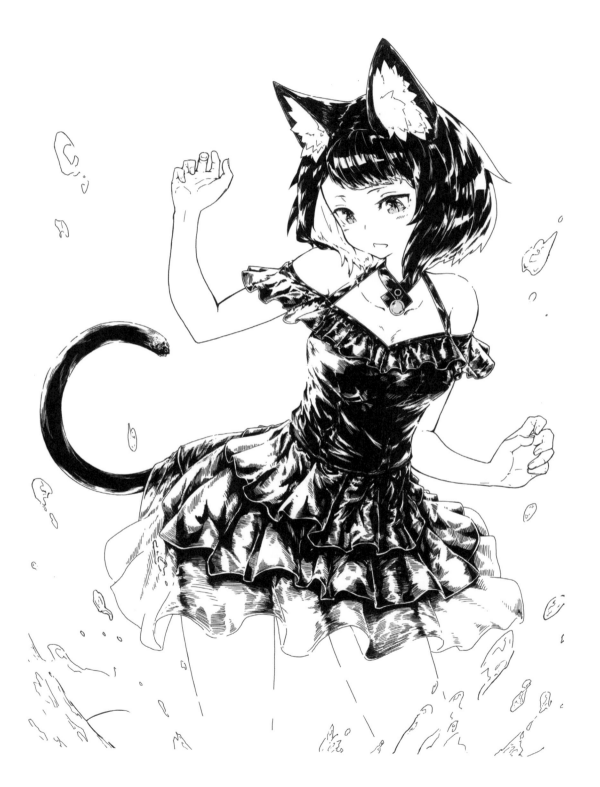

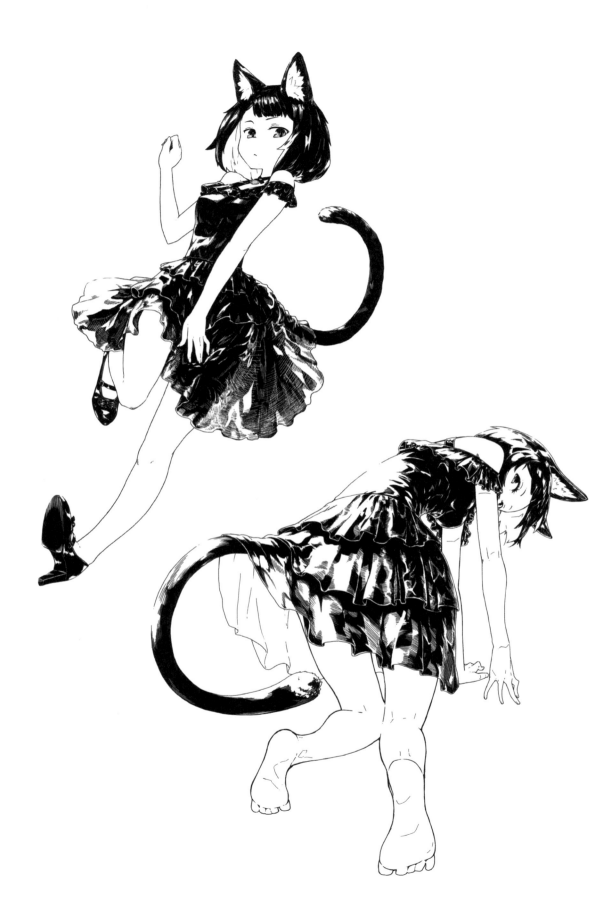

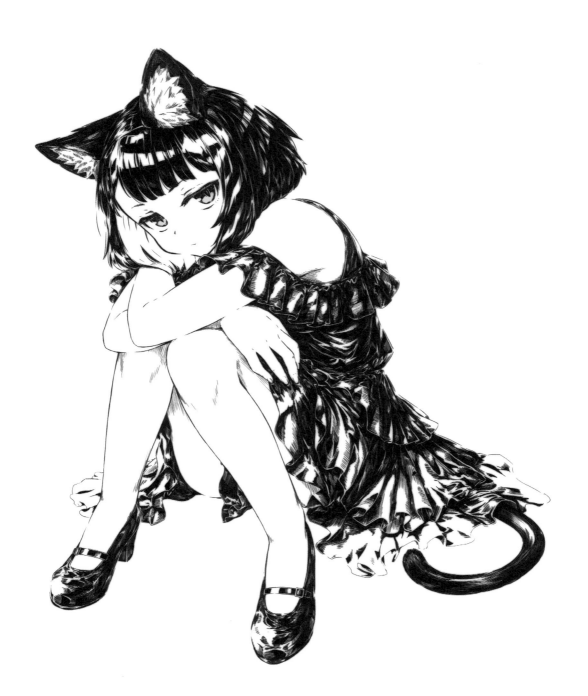

2021.06 새로운 작품

검은 고양이 해설

Technique — Black cat

검은 고양이 소녀는 **여성스러운 곡선**을 의식하며 그렸다.
의상은 **흰 피부와 대비**되도록 **검은 드레스**로 정했고,
일반적으로 '검은 고양이' 하면 떠올리게 되는 노란색 계열의 눈동자 색도 넣었다.

체형

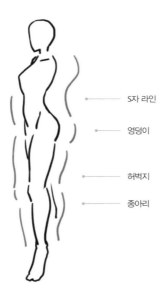

- S자 라인
- 엉덩이
- 허벅지
- 종아리

S자 라인이나 종아리 등의 곡선을 의식해서 굴곡 있는 몸의 라인을 만든다. 다리는 길고 날씬하게, 발목도 가늘게 해서 굴곡을 준다.

오른쪽 그림은 실제 완성된 일러스트다. 잘록한 부분을 강조해서 여성스럽고 성숙한 인상을 주었다.

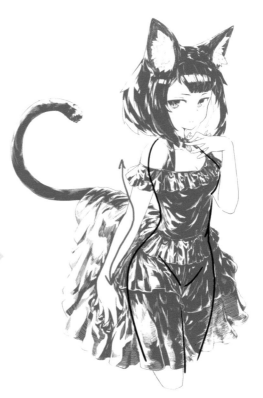

피부

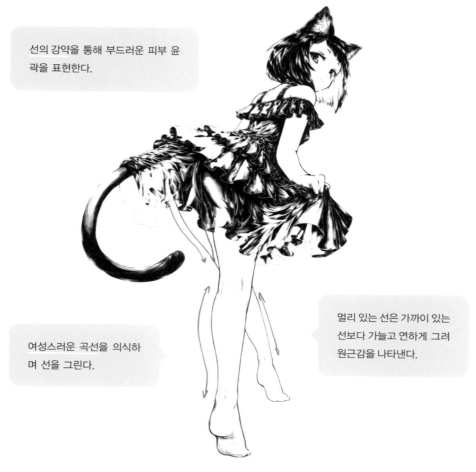

선의 강약을 통해 부드러운 피부 윤곽을 표현한다.

여성스러운 곡선을 의식하며 선을 그린다.

멀리 있는 선은 가까이 있는 선보다 가늘고 연하게 그려 원근감을 나타낸다.

◆ 선에 강약을 주는 방법

튀어나오고 많이 구부러지는 부분의 선은 굵게, 거기서 이어지는 부분의 선은 가늘게 한다.

빛이 비친 부분을 때에 따라 끊어지게 표현함으로써, 보는 사람으로 하여금 사이에 있는 선을 상상하도록 만든다.

관절 등 피부가 겹쳐지는 안쪽 선은 굵게 해서 살이 볼록하게 솟아난 느낌을 표현한다.

드레스

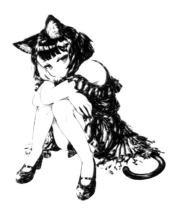

프릴이 많은 검은 드레스. 광택이 있는 질감을 표현하기 위해 빛이 강하게 비친 부분은 하이라이트를 강하게 주었다.

● 프릴 그리기

프릴의 가장자리 선을 먼저 그린 후 윤곽을 그린다.

가장 굴곡진 부분을 칠한 다음 프릴이 잡힌 부분의 주름을 그린다. 빛의 반대 방향에 프릴의 그림자를 칠한다.

면의 방향에 맞게 터치를 넣어 그림자를 어우러지게 한다.

빛

빛의 반대쪽 부분 톤을 한 단계 낮추면 어느 정도 완성된다. 하이라이트로 흰색 부분을 많이 남겨 광택감을 표현했다.

Fox girls

Chapter
2

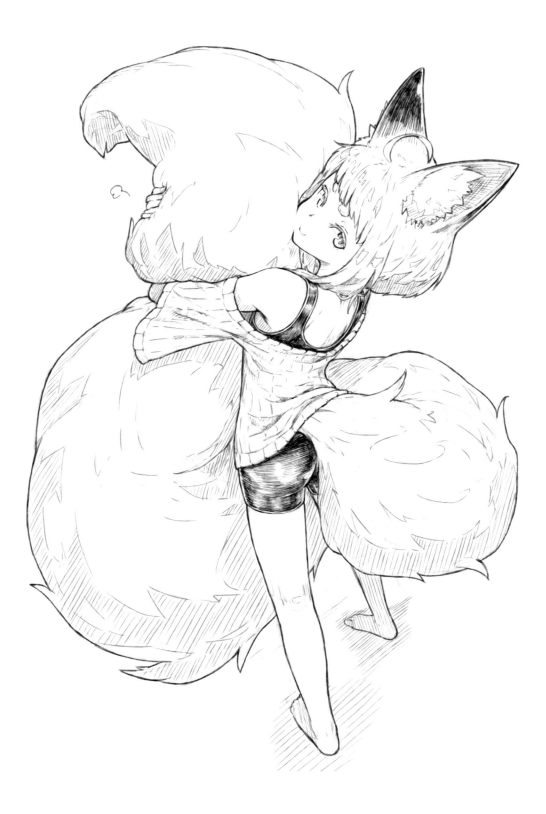

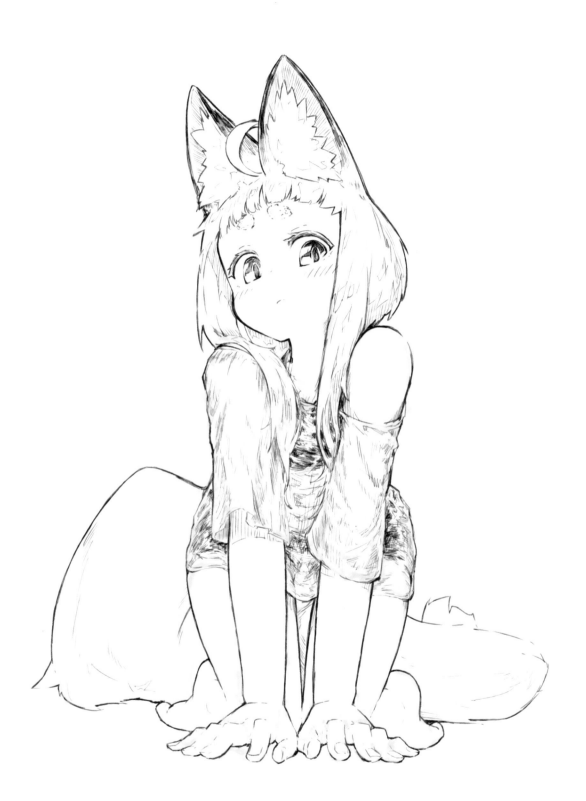

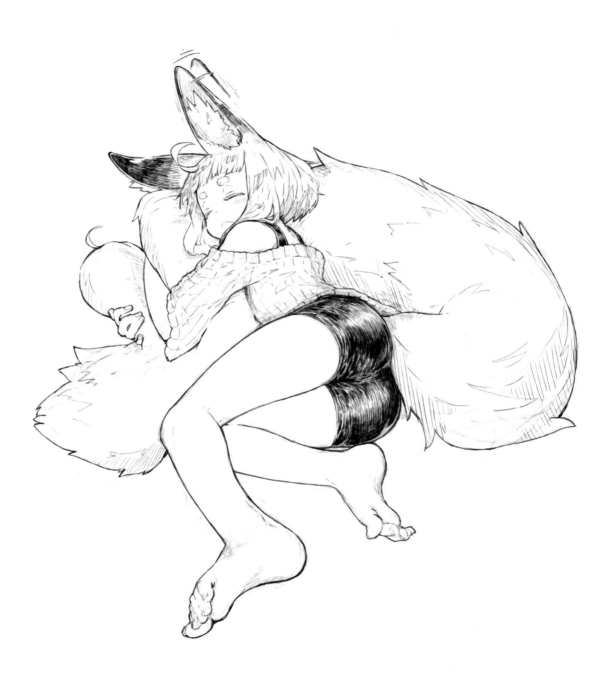

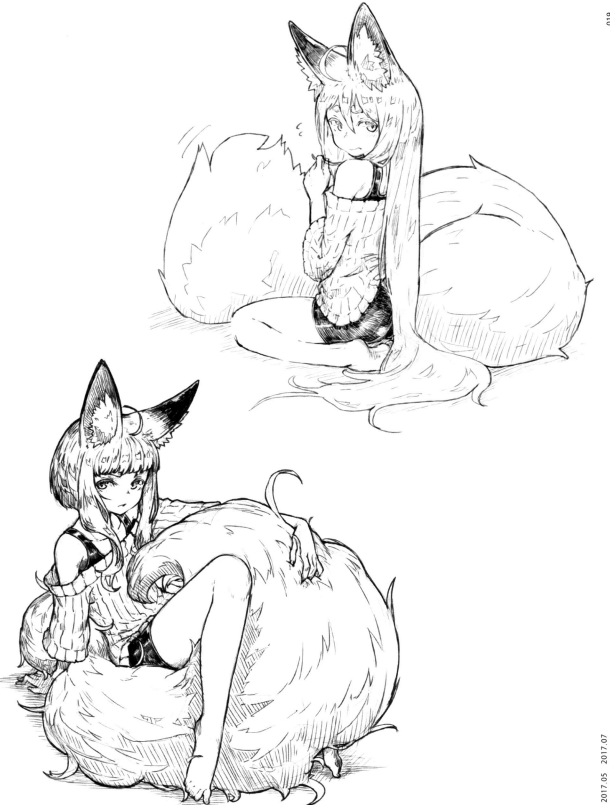

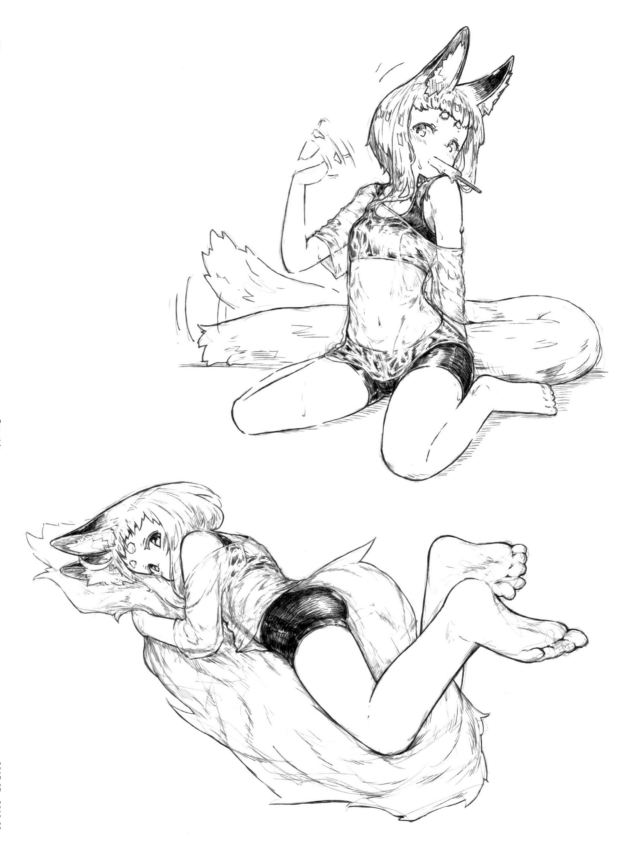

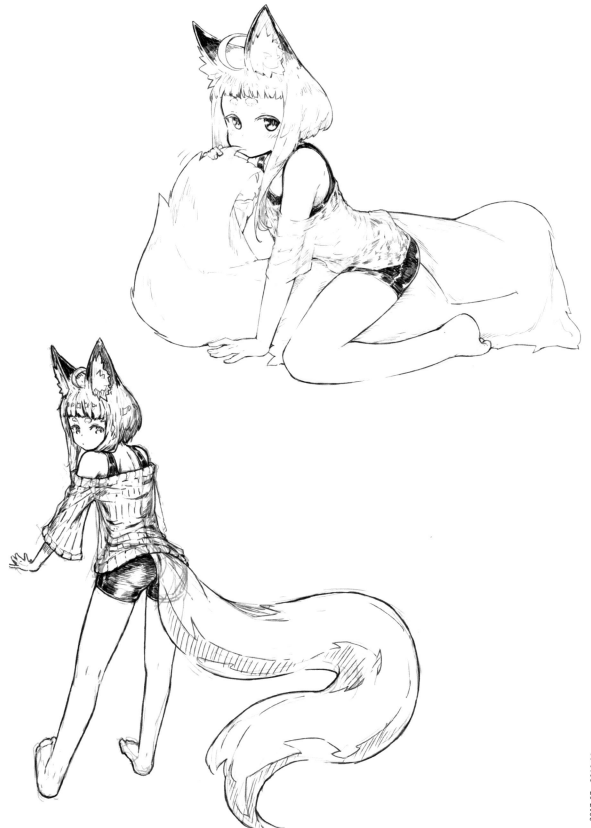

2017.07 2018.09

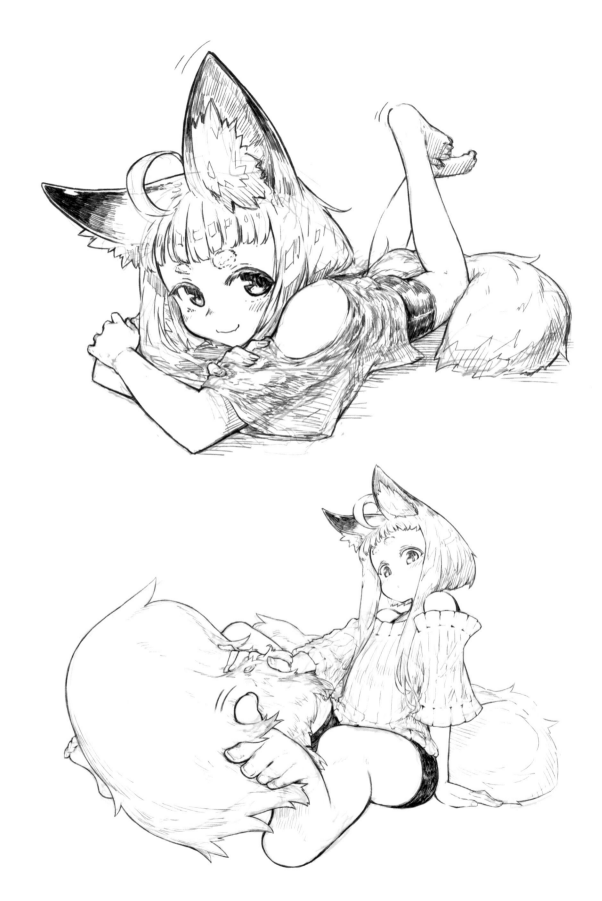

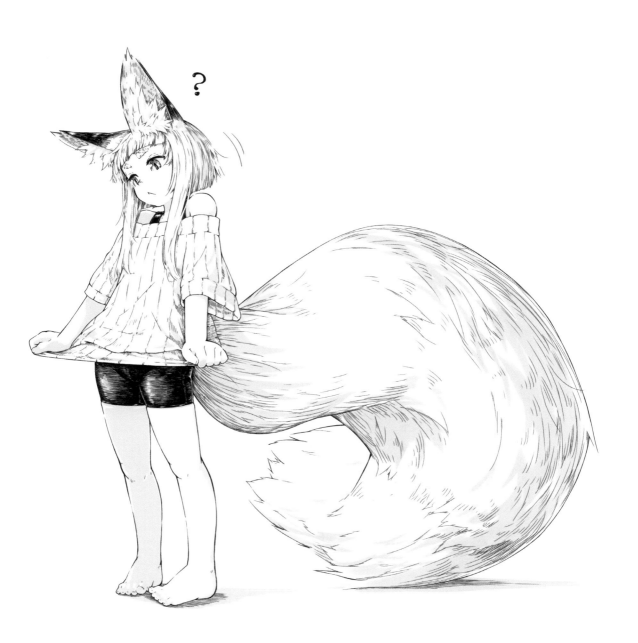

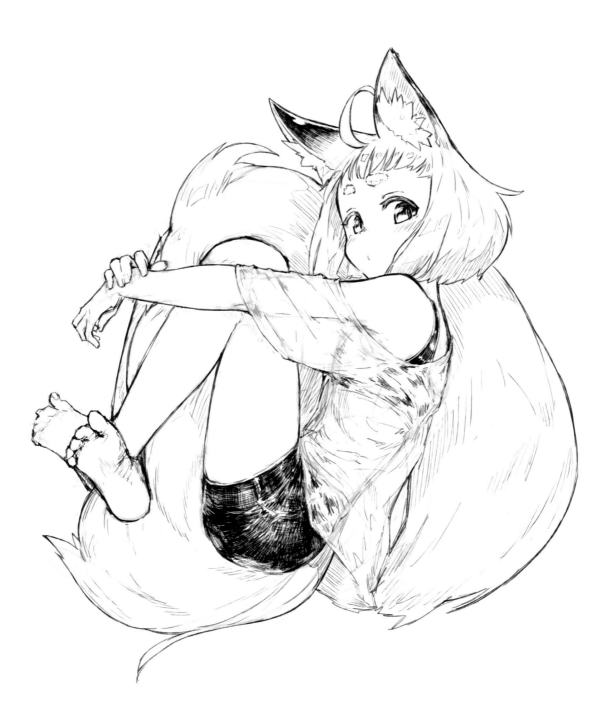

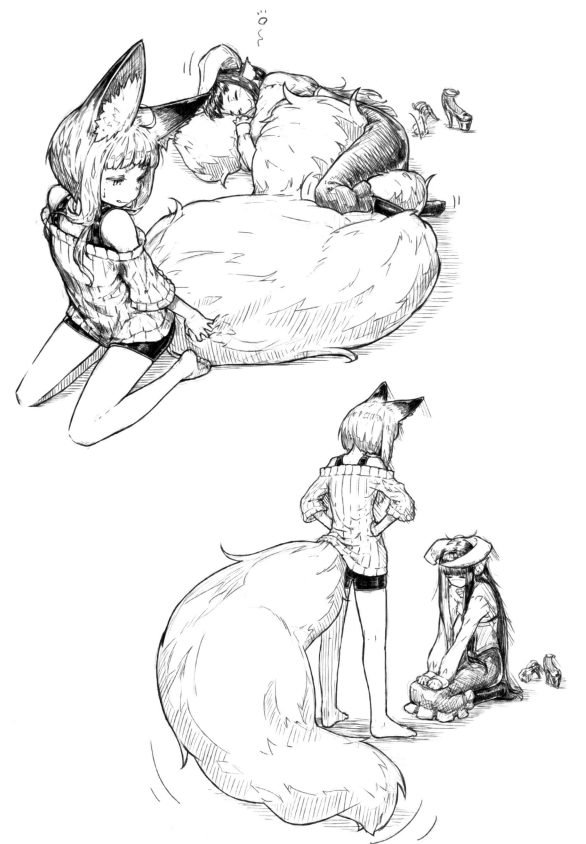

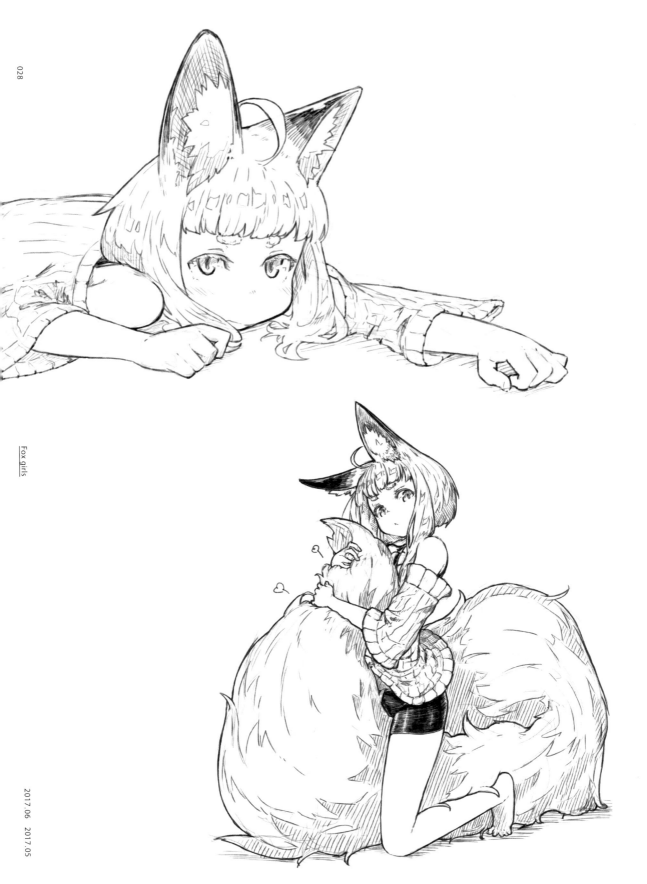

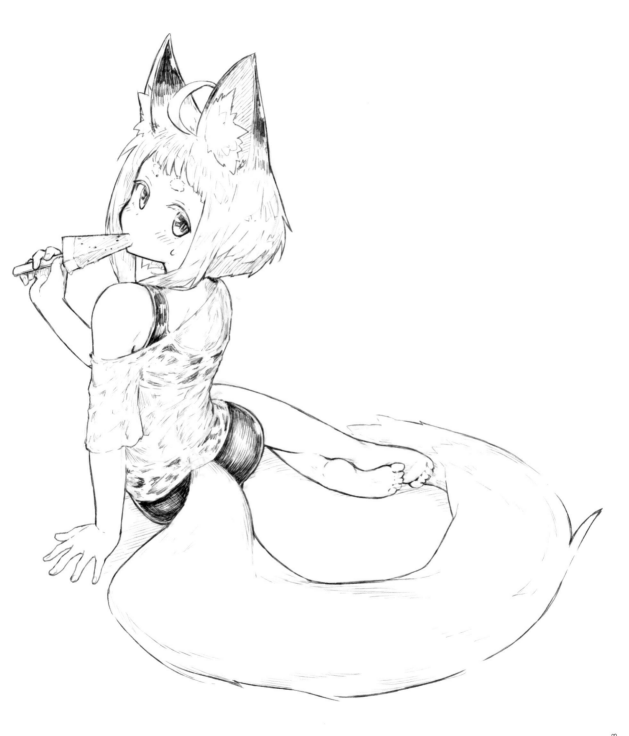

Fox girls

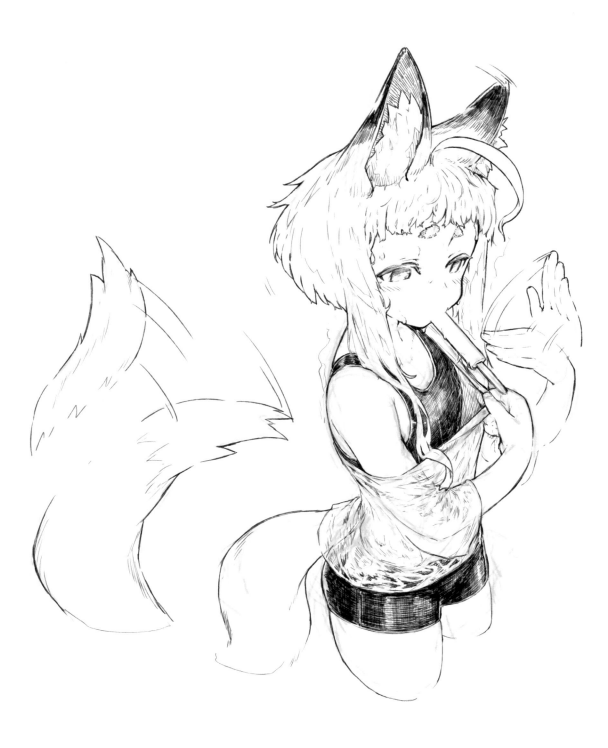

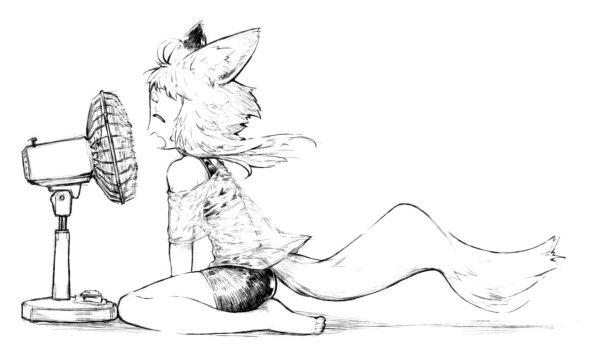

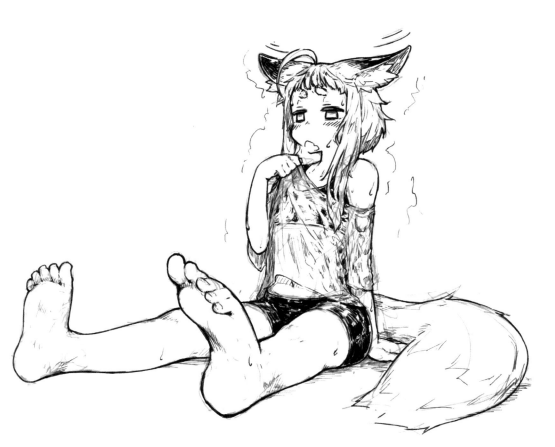

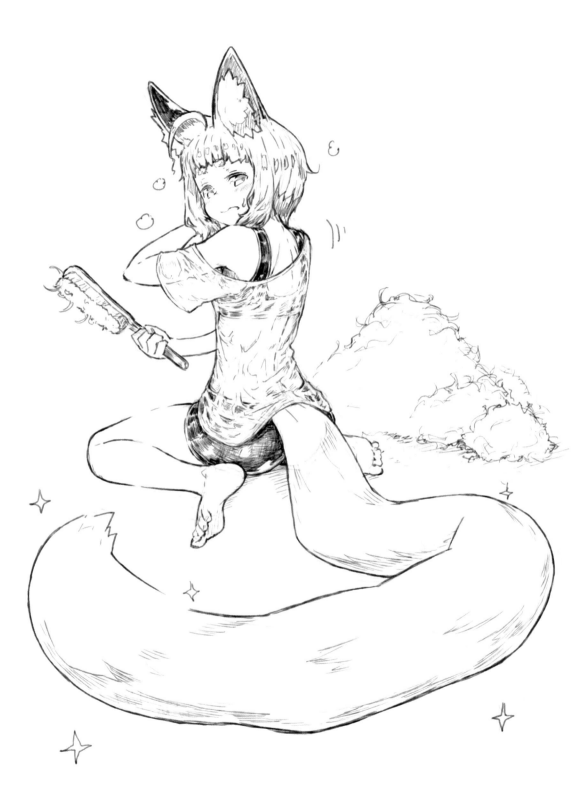

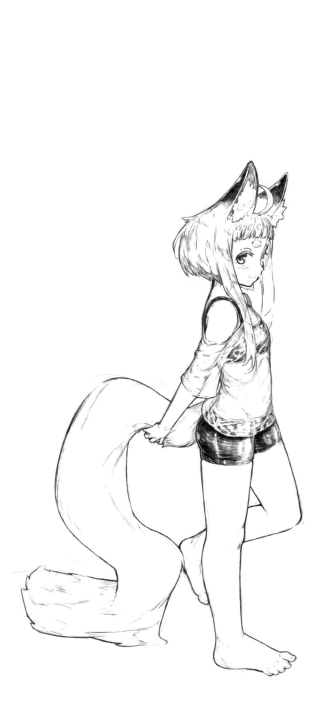

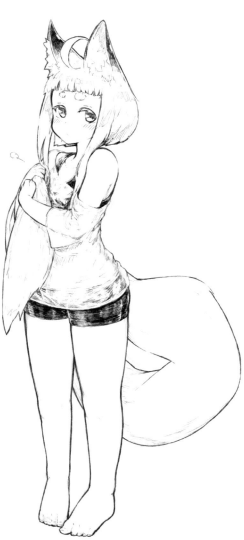

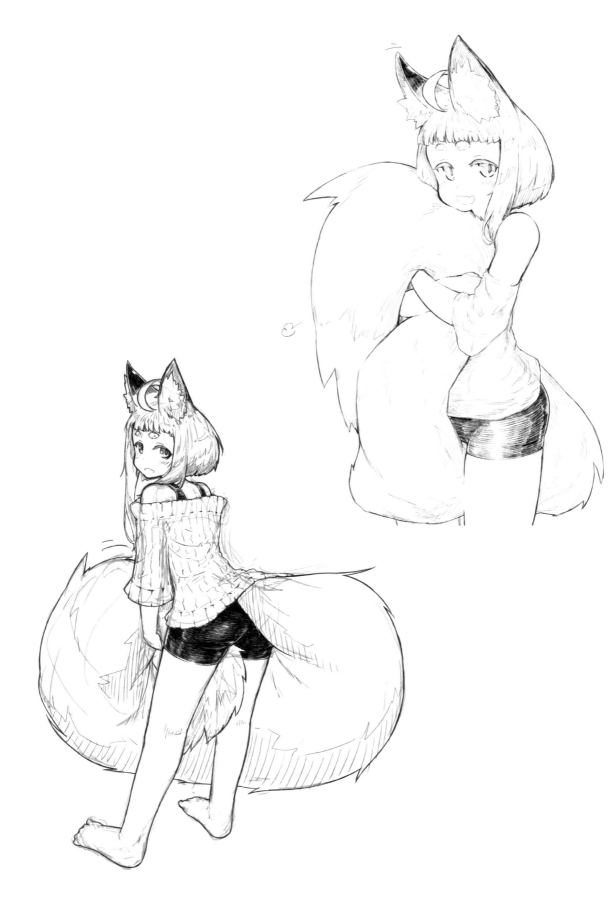

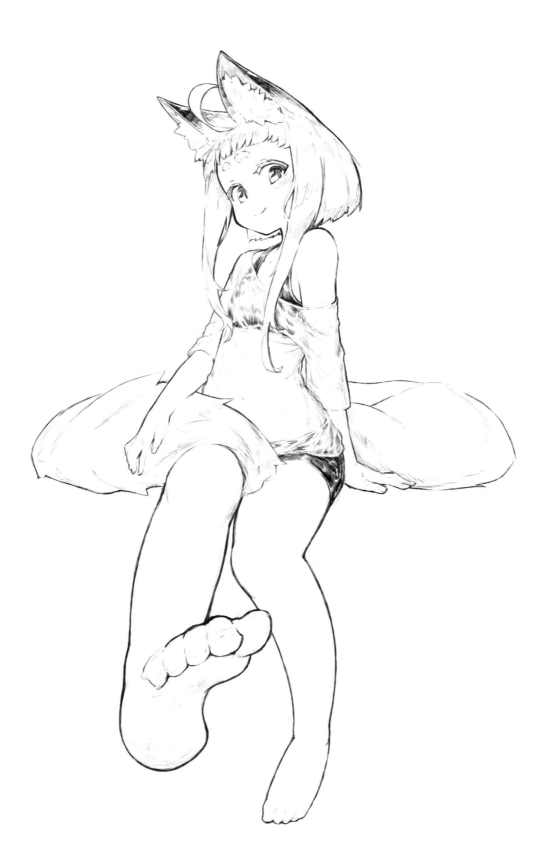

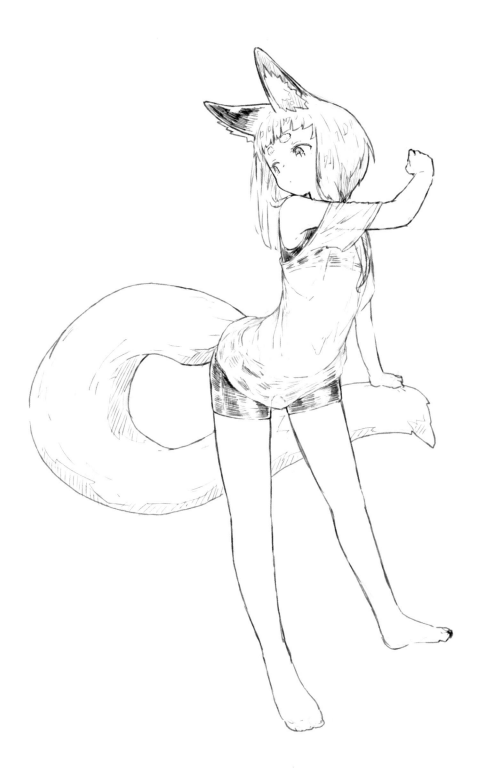

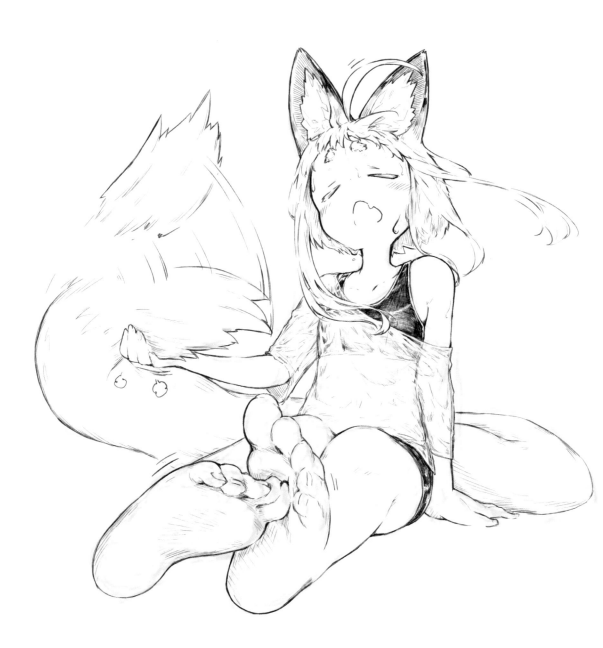

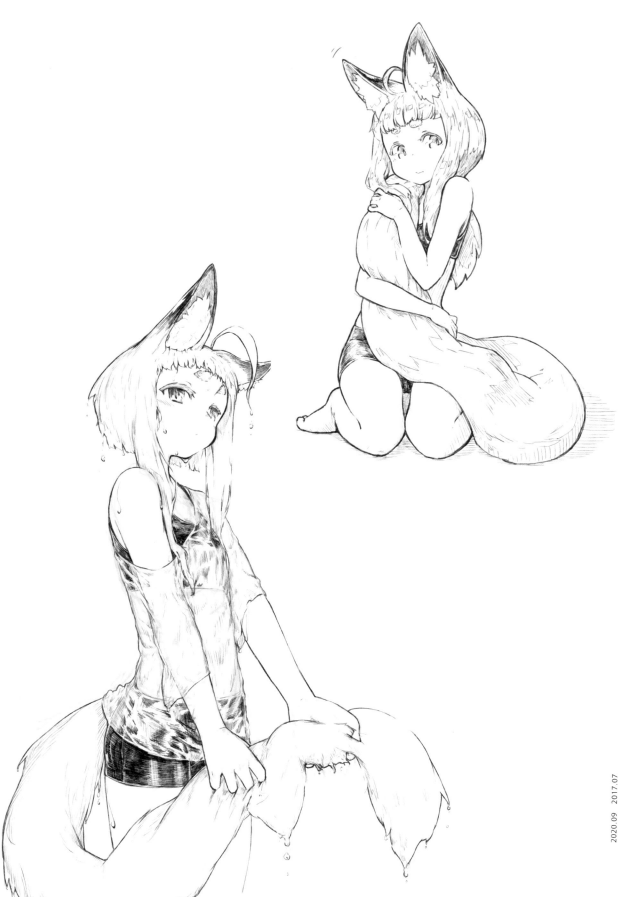

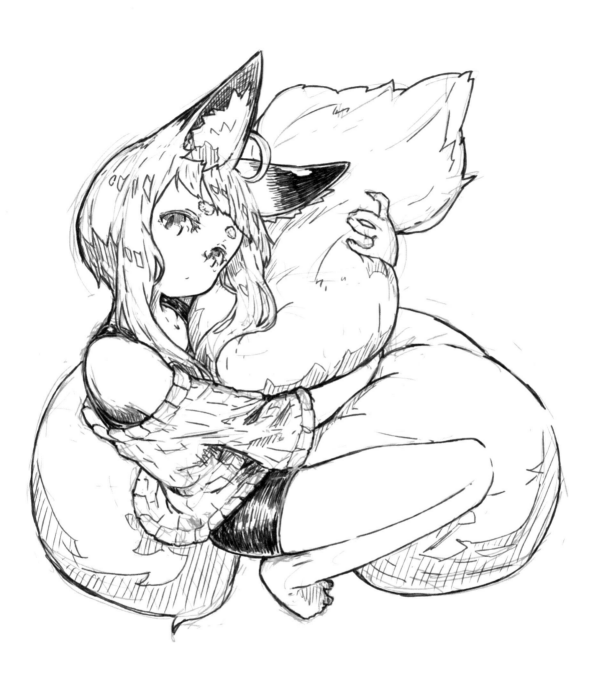

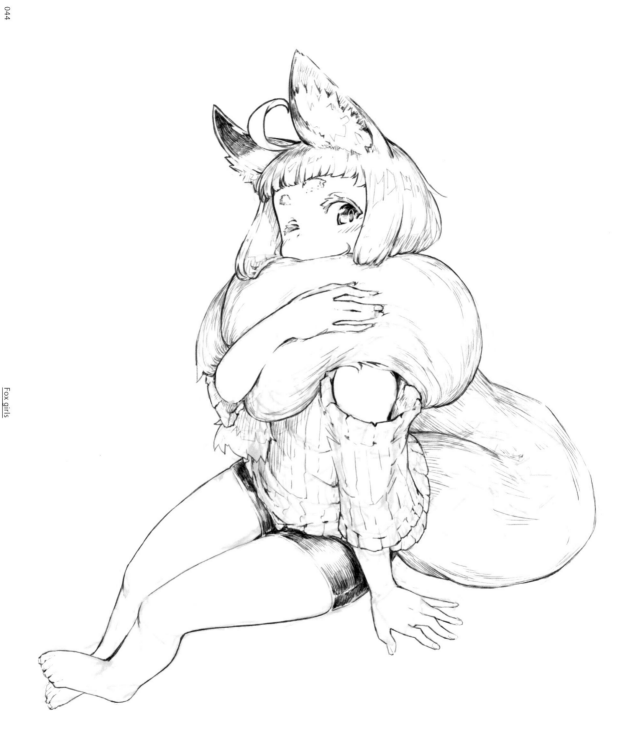

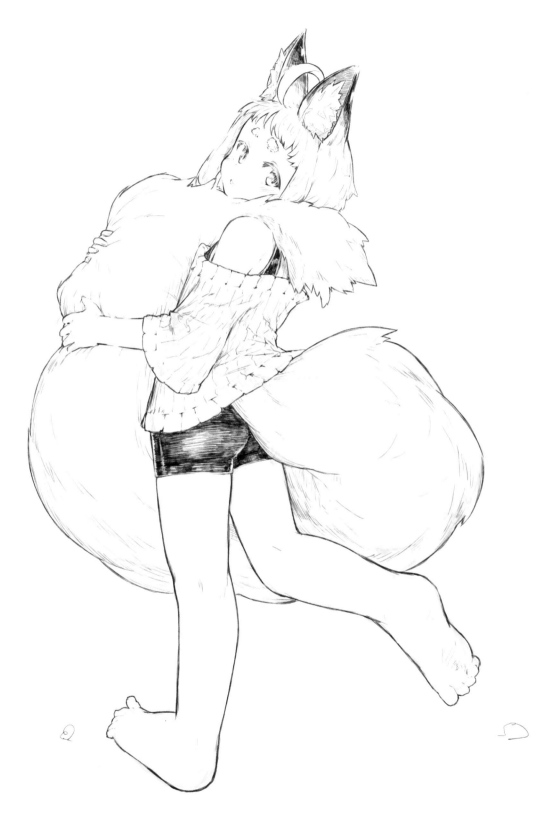

여우 귀 해설

Technique — Fox ears

연필 느낌의 툴로 사각사각 그린 여우 귀 소녀.
펜으로 그린 그림과는 또 다른 느낌이다.

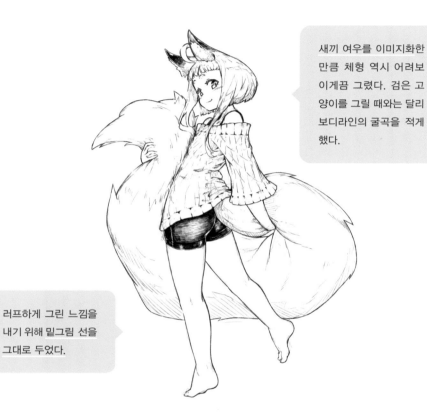

새끼 여우를 이미지화한
만큼 체형 역시 어려보
이게끔 그렸다. 검은 고
양이를 그릴 때와는 달리
보디라인의 굴곡을 적게
했다.

러프하게 그린 느낌을
내기 위해 밑그림 선을
그대로 두었다.

펜과 연필 느낌의 툴은 음영과 선이 겹쳐질 때 확연한 차이가
나타난다.

펜

연필 느낌

체형

검은 고양이 해설에서도 언급했듯 굴곡과 곡선이 많은 체형은 어른스러워 보인다.

여우 귀 소녀는 잘록한 부분과 허리 주변의 굴곡을 줄이고, 몸통을 약간 길고 둥근 느낌으로 그려서 어려 보이게끔 했다.

키를 작게 그린다고 해서 무조건 어려 보이는 건 아니므로 주의한다.

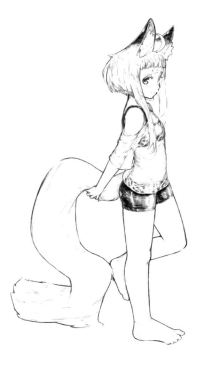

다리의 실루엣도 너무 어른스러워 보이지 않도록 그렸다.

날씬하거나 길게 그리지 않고, 발목도 적당히 굵게 그려 굴곡을 최대한 줄였다.

여름털과 겨울털

여우에게는 여름털과 겨울털이 있으므로 그리는 계절에 맞게 털을 구분해서 그렸다.
꼬리의 볼륨감을 보면 그 차이를 명확하게 알 수 있다.

● 여름털

꼬리를 날씬하게. 옷도 얇게 그린다. 여름 같이 더운 계절에 그림을 그리면 자연스럽게 캐릭터도 더워 보일 때가 많다. 그래서인지 여름털을 그릴 때는 종종 땀 흘리는 모습도 묘사하게 된다.

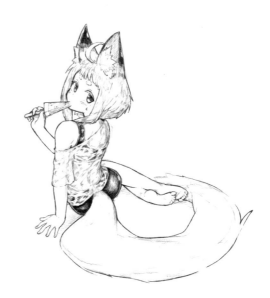

● 겨울털

꼬리를 푹신푹신하게 그린다. 옷도 두꺼운 니트 소재로 해서 겨울 느낌을 낸다.

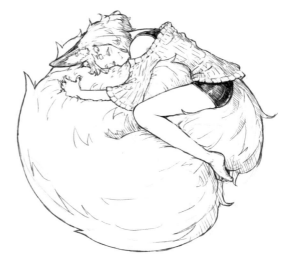

Horn girls

Chapter

3

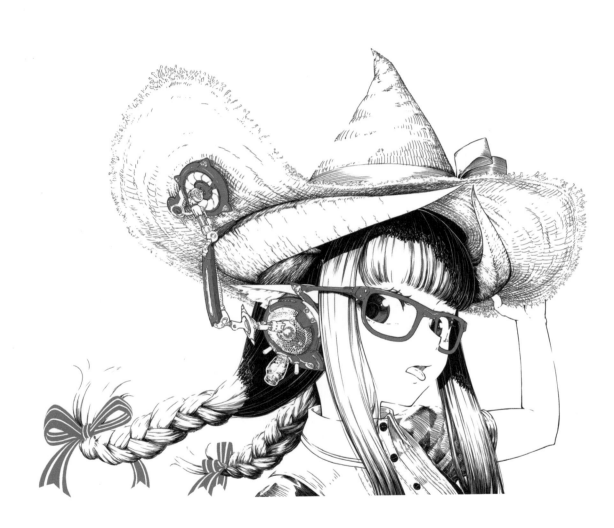

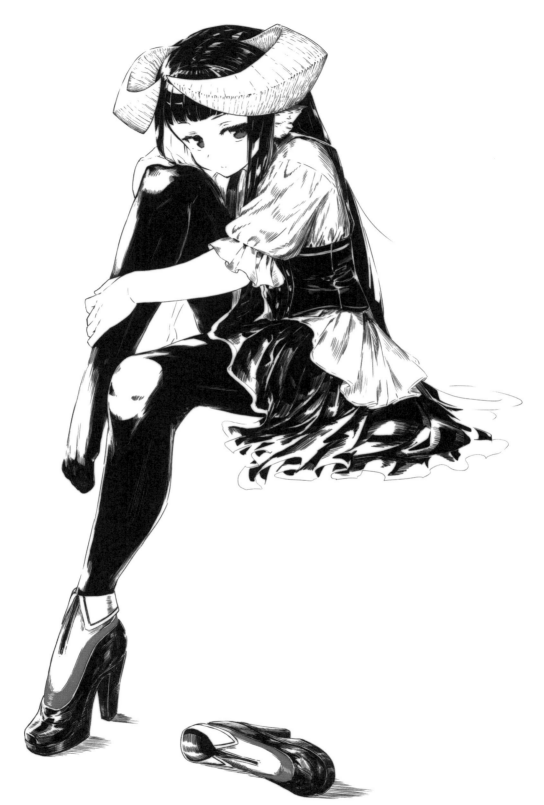

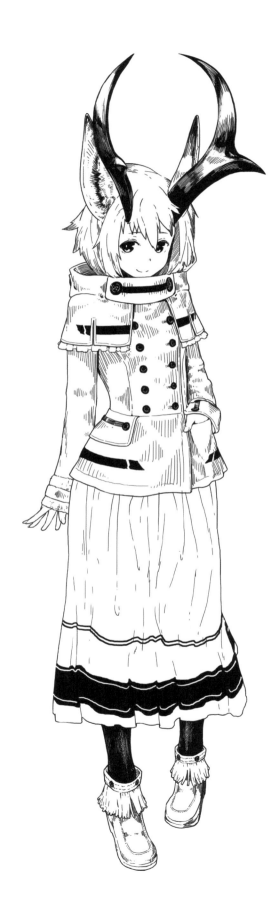

후훗!

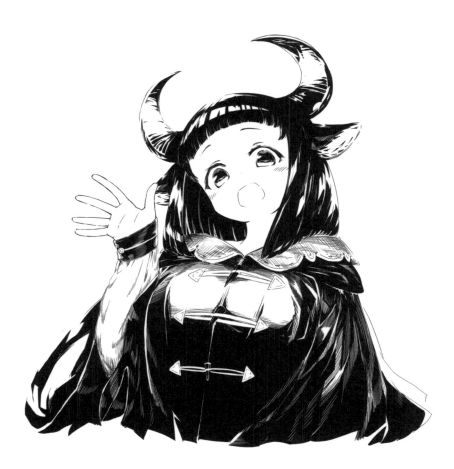

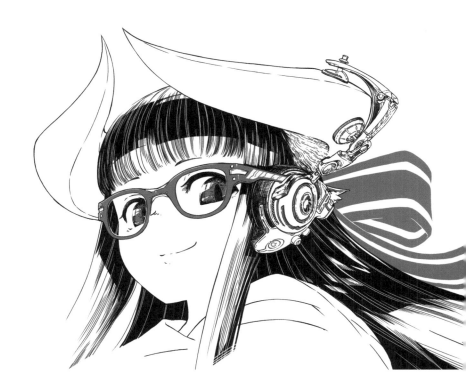

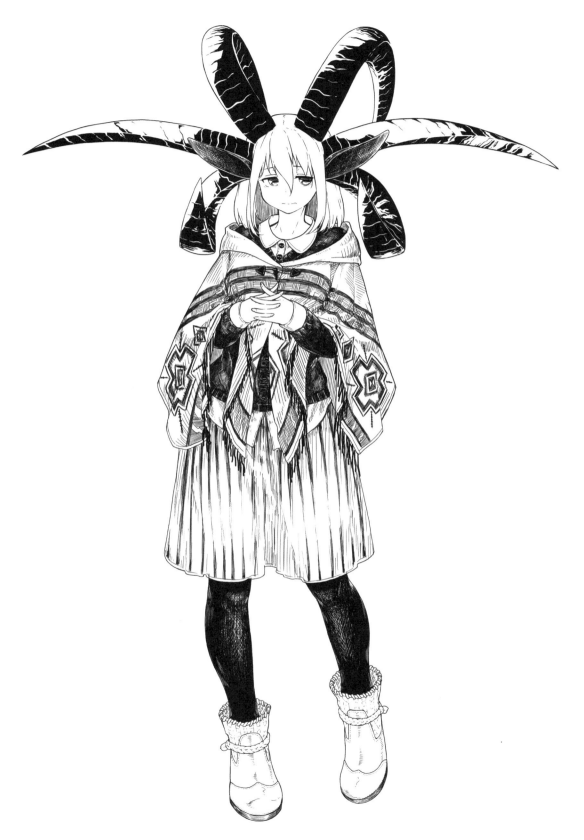

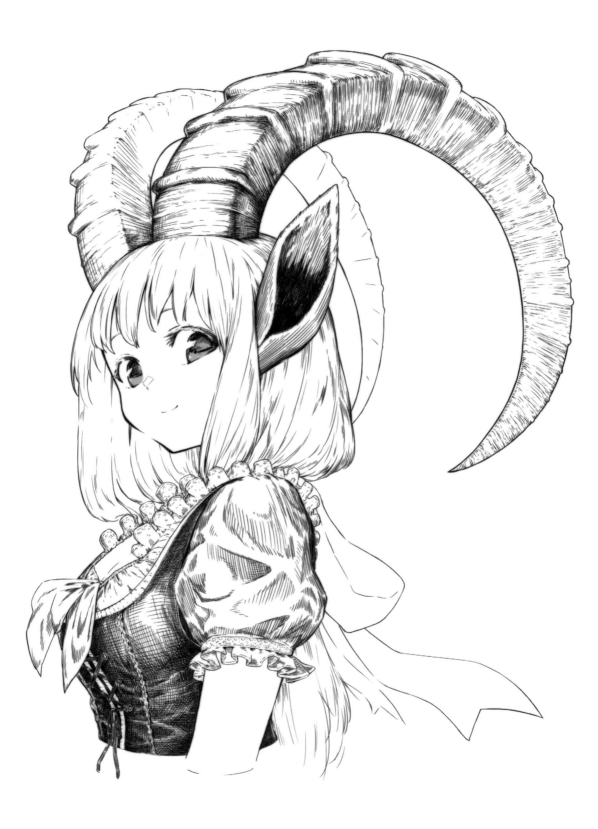

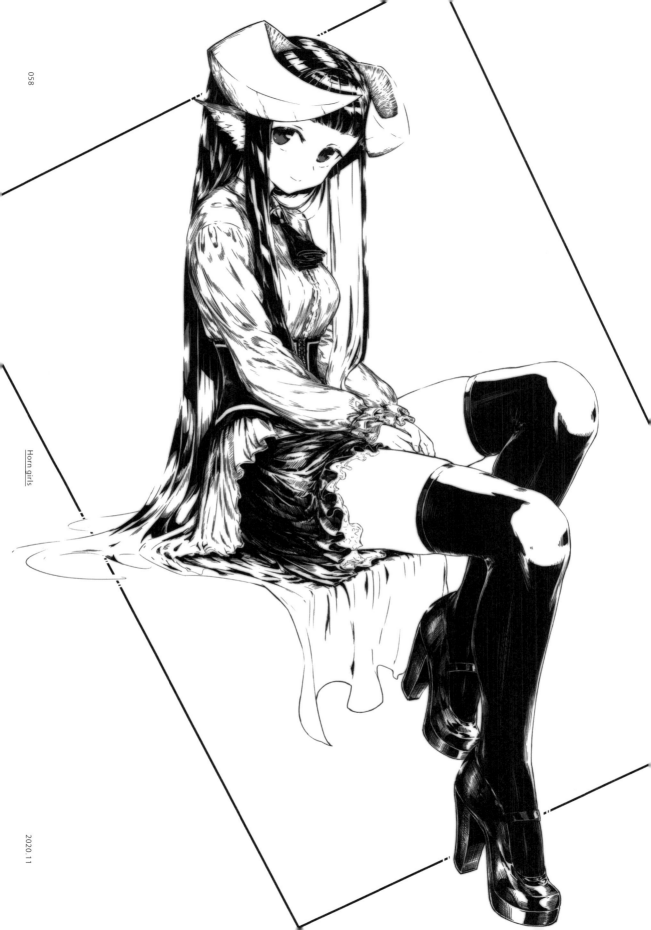

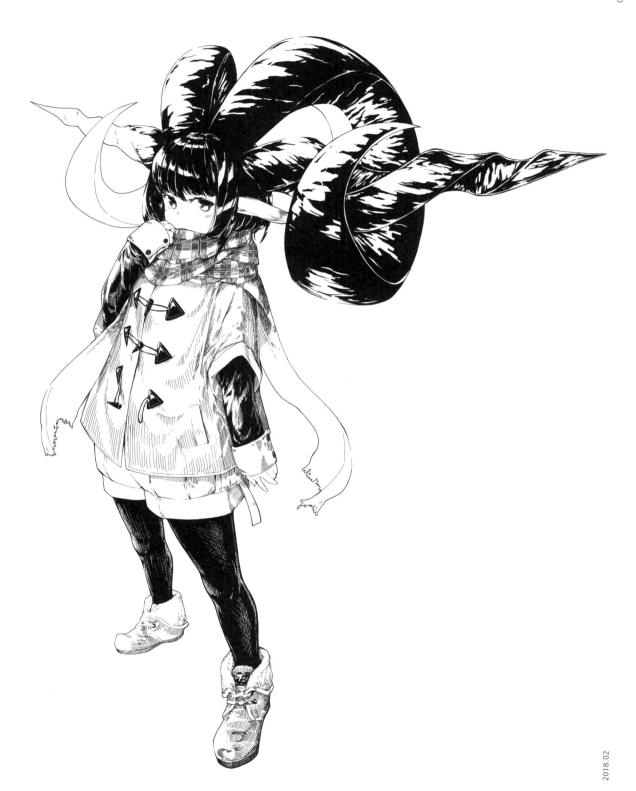

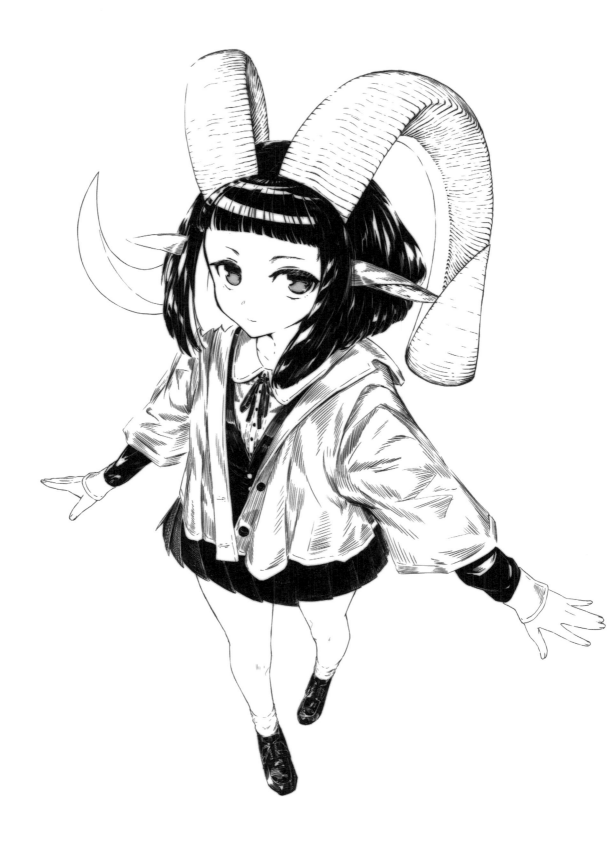

Horn girls

새로운 작품 2021.06

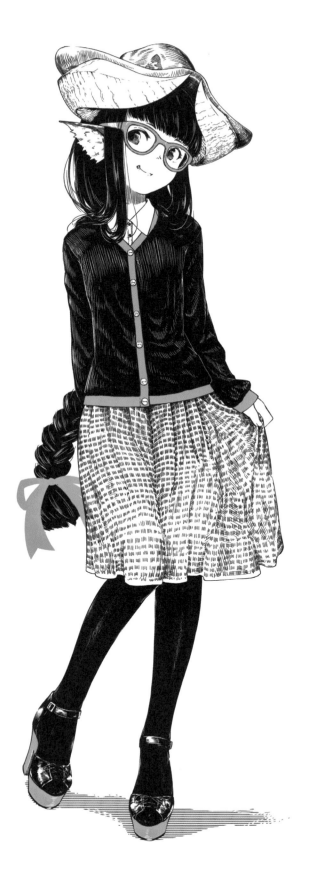

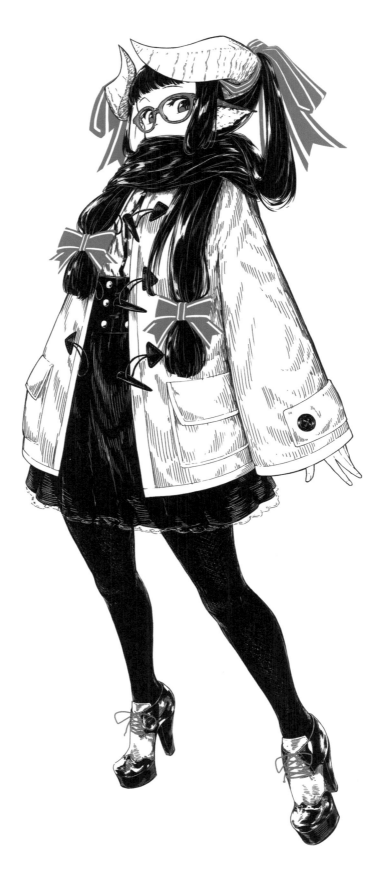

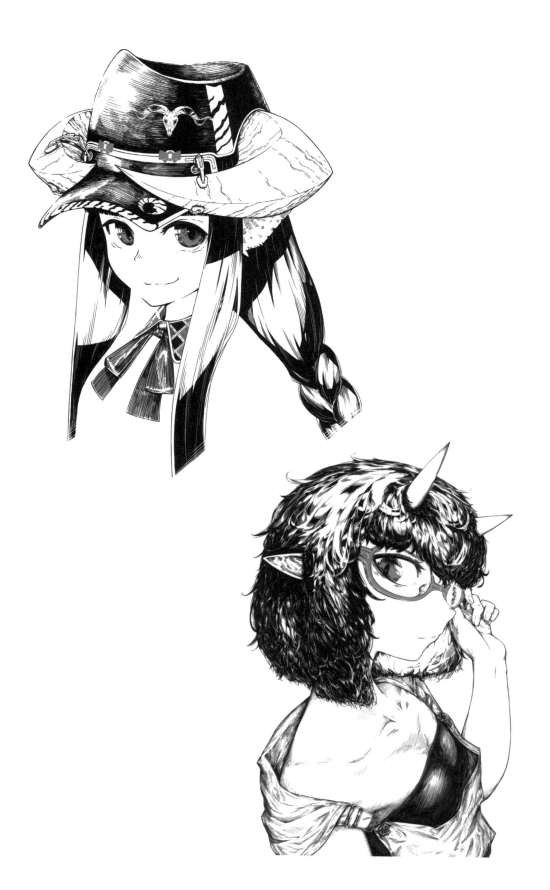

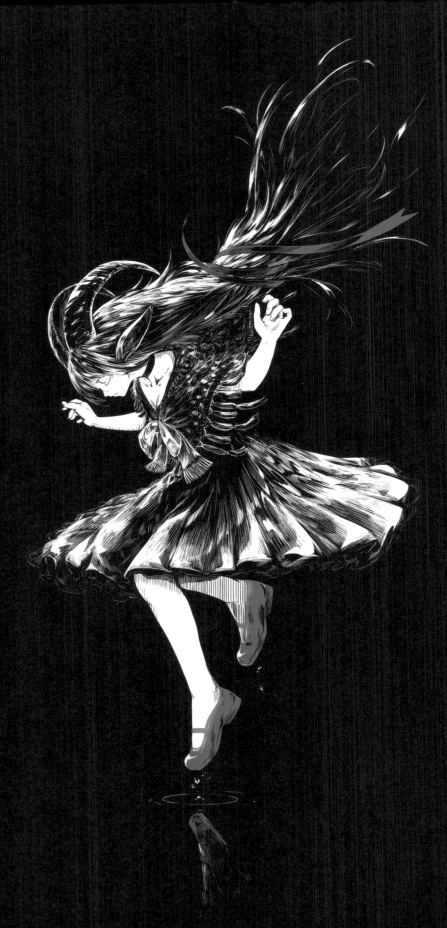

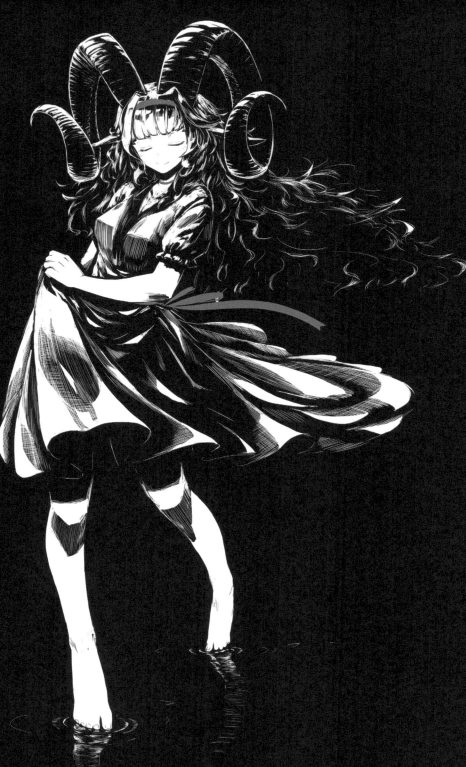

2021.06 새로운 발상

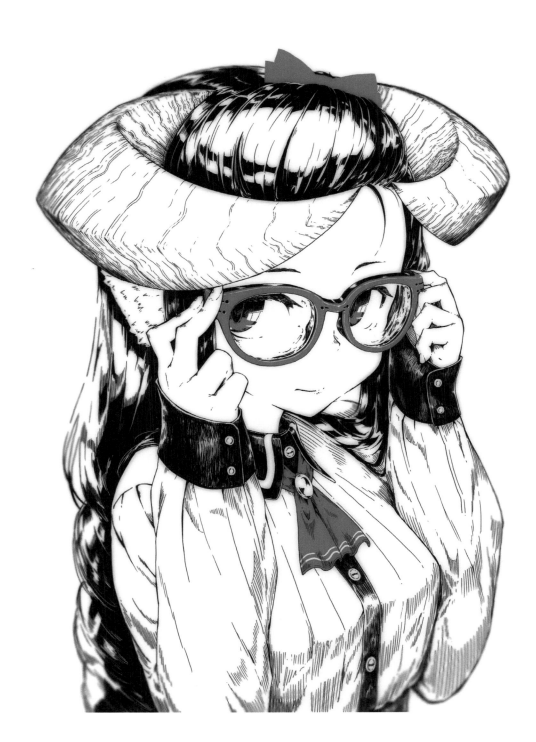

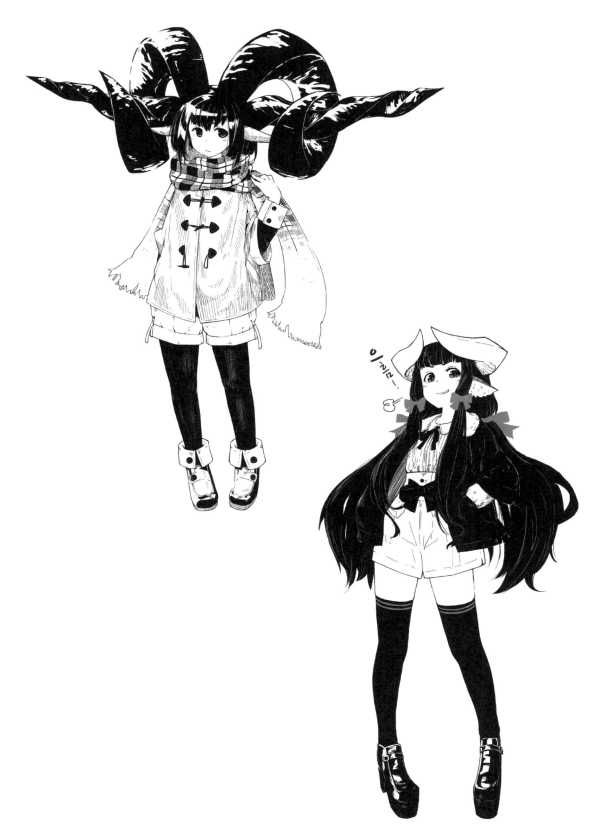

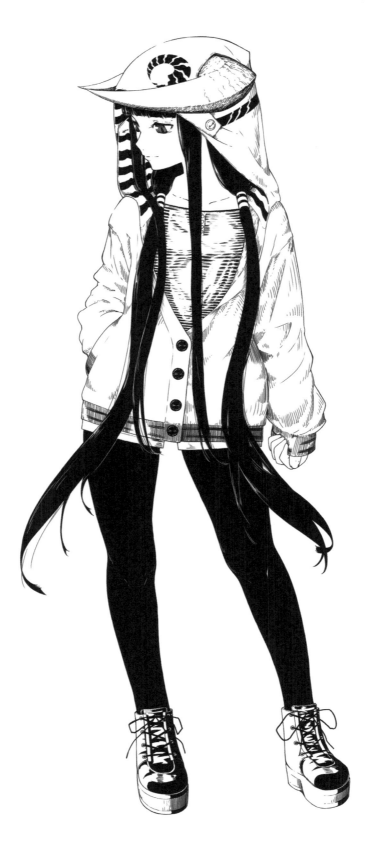

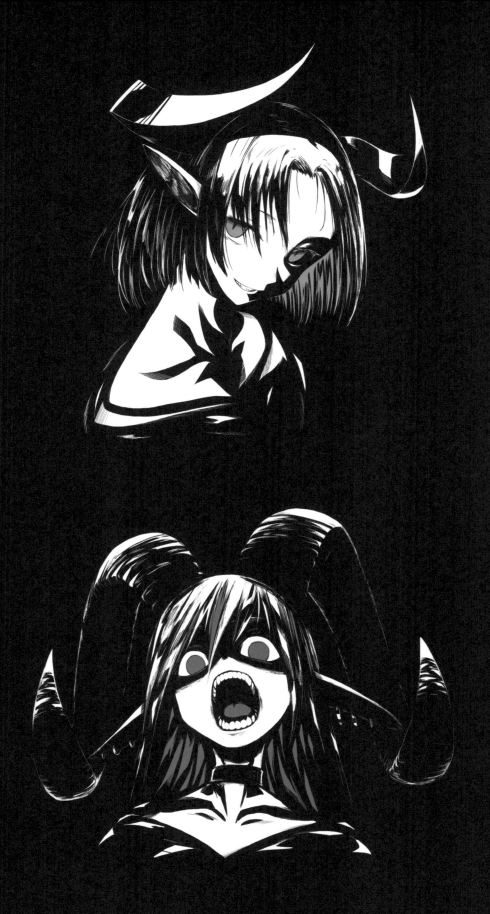

2021.06 새로운 작품

Horn girls

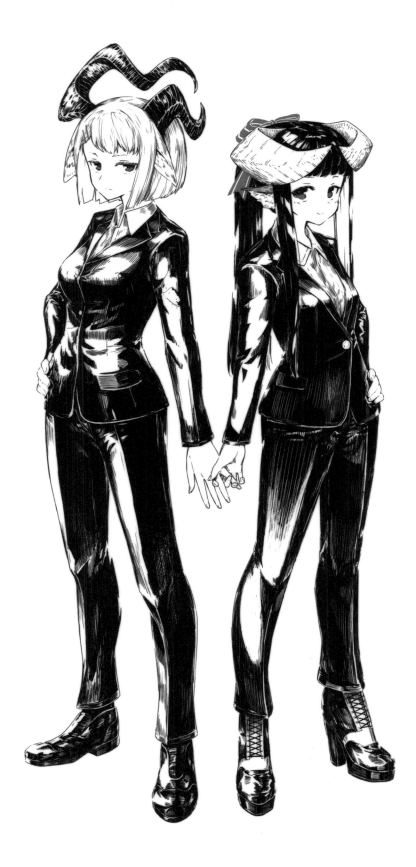

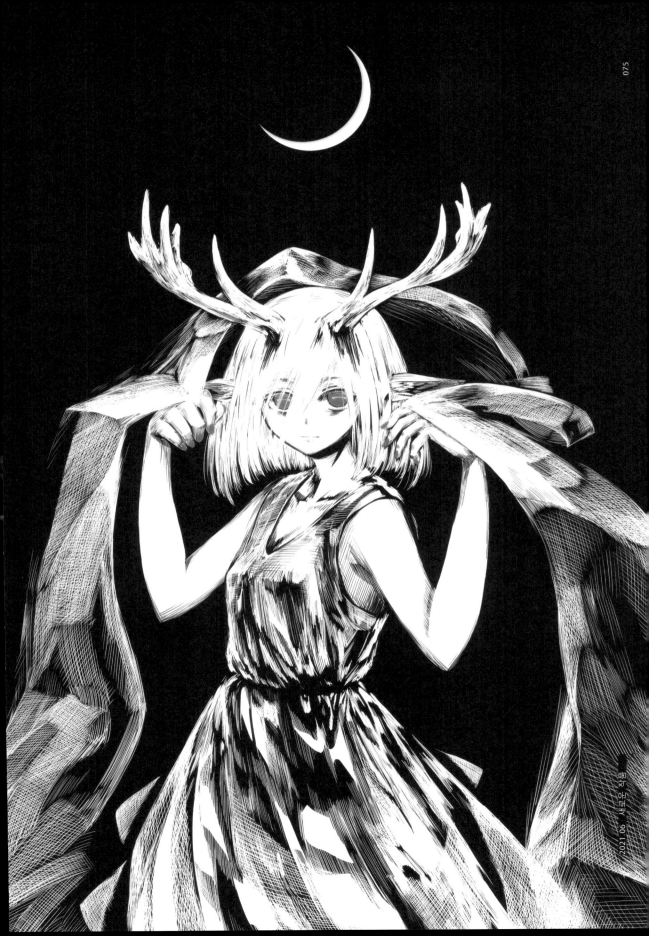

2021.06 새로운 작품

Horn girls

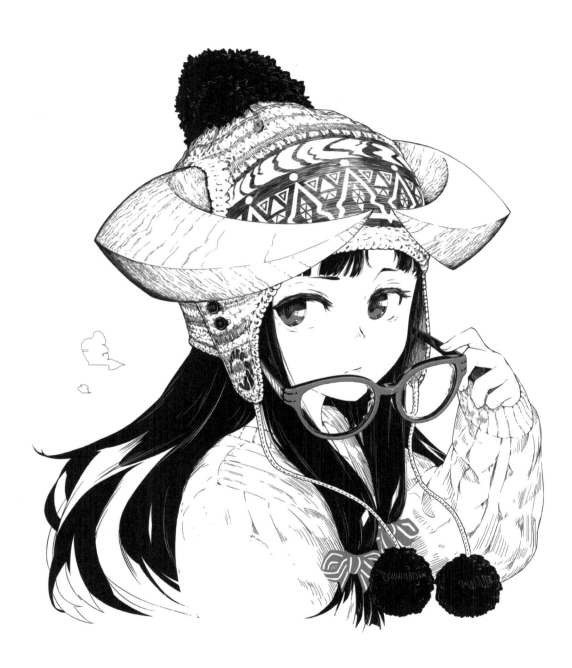

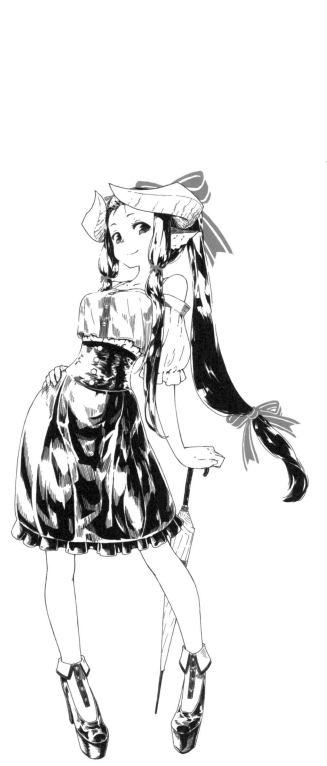
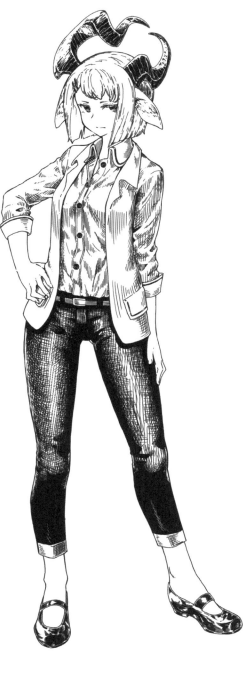

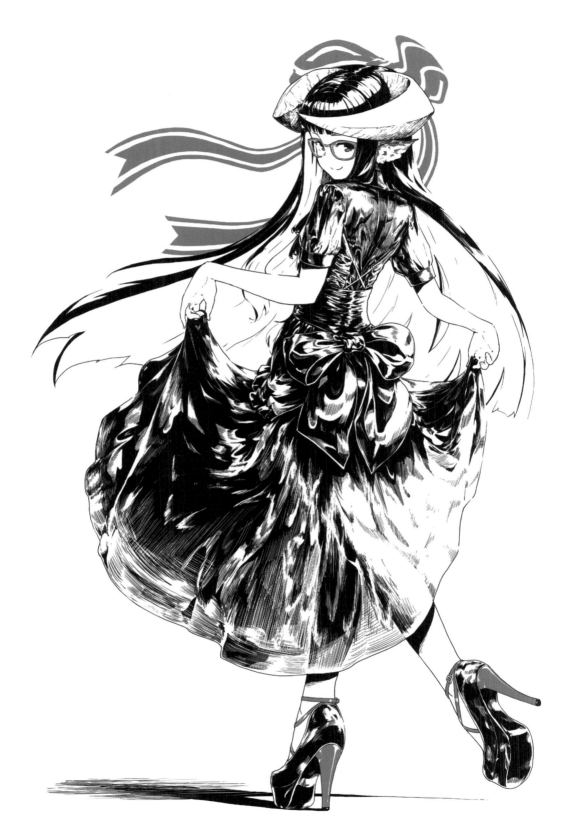

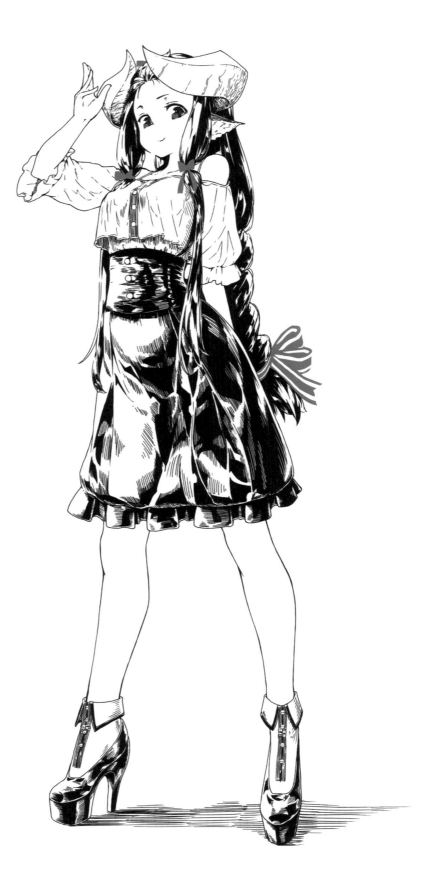

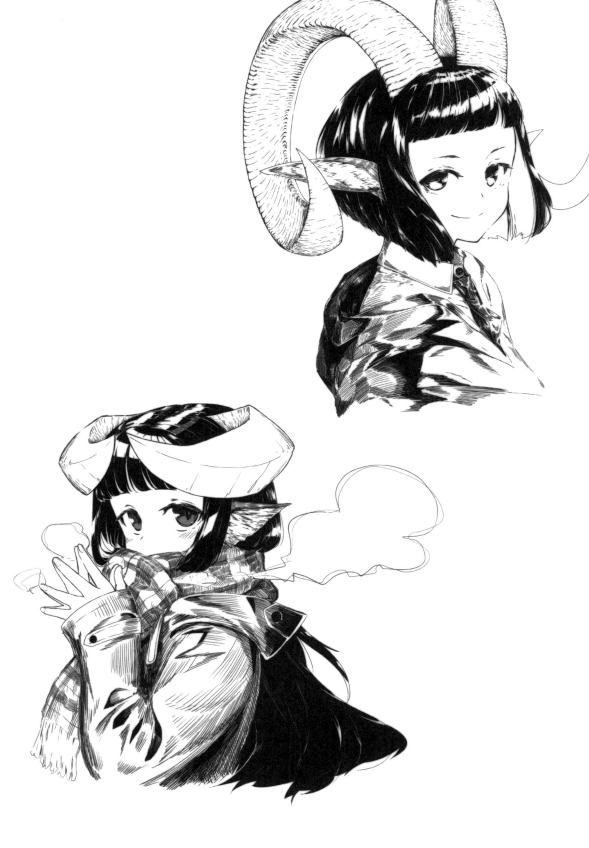

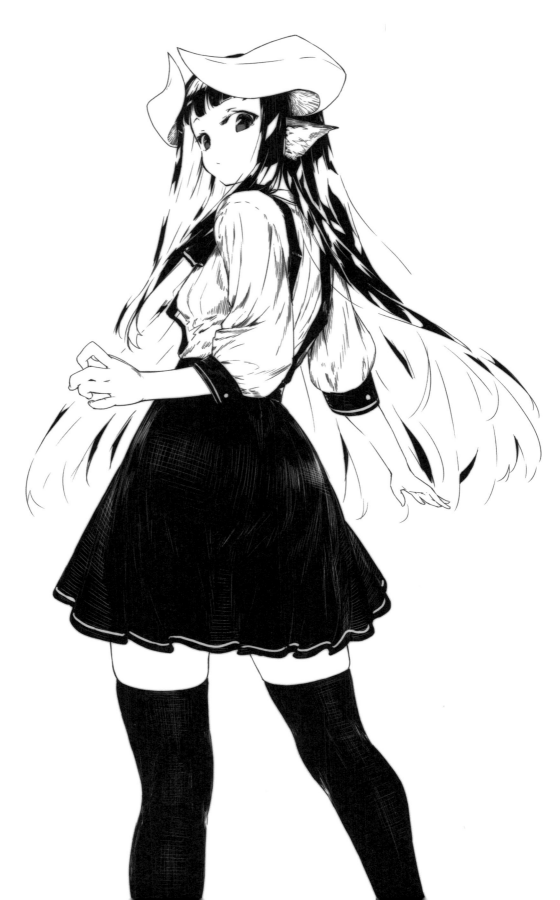

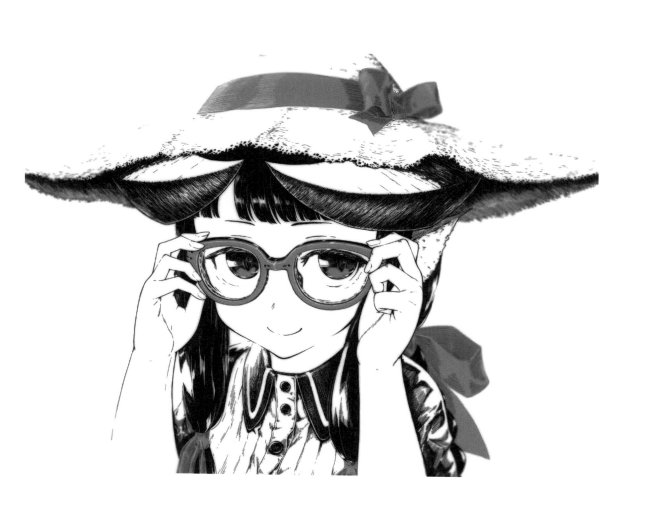

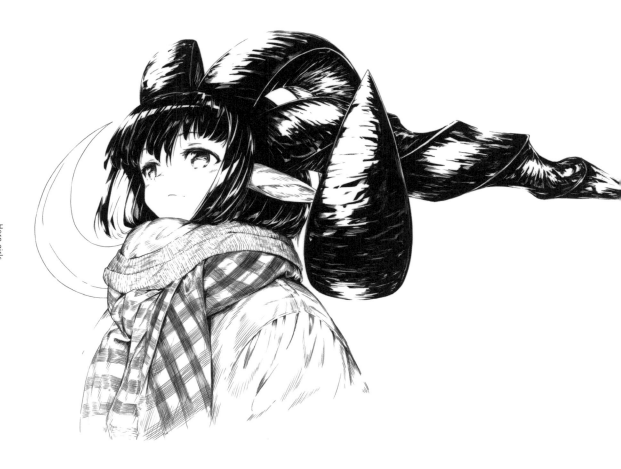

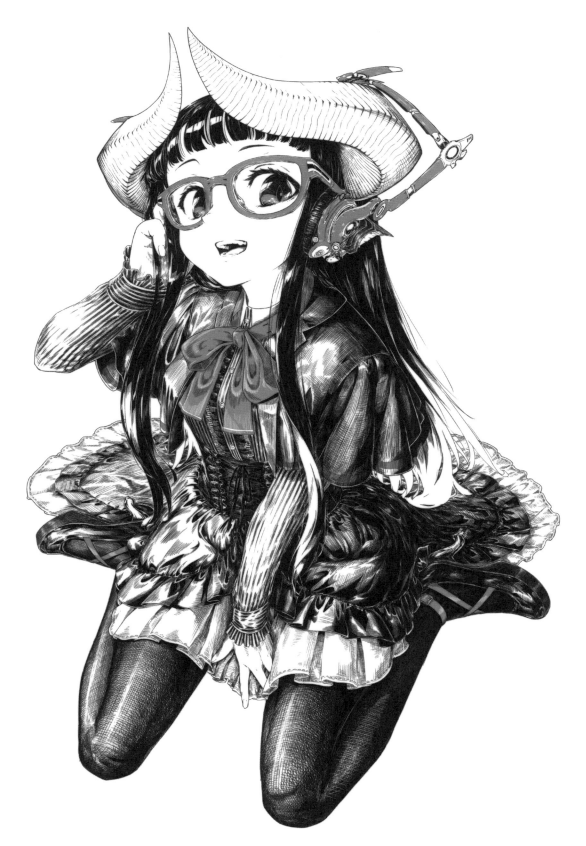

2021.06 새로운 작품

검은 배경 해설

Technique — Black background

흰 배경 일러스트와 검은 배경 일러스트는 **선이나 칠의 표현이 반대**된다.

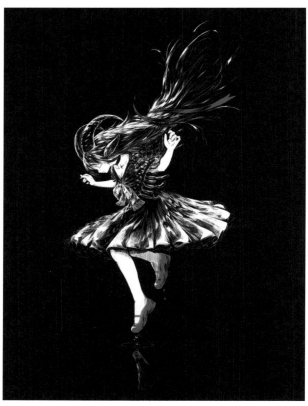

흰 배경에서는 음영을 검은 선이나 검은 칠로 표현하지만, 검은 배경
에서는 빛이 비친 부분을 흰 선이나 흰 칠로 표현한다.

흰 배경은 주름의 그림자를 검은 선으로 표현　　　검은 배경은 주름의 빛을 흰 선으로 표현

피부

기본적으로 흰색을 채워 면을 표현한다. 옷 소매의 그림자 등, 그림자가 짙게 드리운 부분은 오히려 아무것도 그리지 않음으로써 그림자의 농도를 표현하기도 한다.

팔의 윤곽을 연하게 그려, 실제로는 그리지 않은 그림자 부분의 형태까지 상상하게 만든다.

— 소매의 그림자 등

— 팔

머리카락

정돈되지 않고 펼쳐진 느낌의 머리카락을 표현했다. 머리카락 끝부분으로 갈수록 윤곽이 불분명해진다.

빛이 위에서 비치고 있으므로 위쪽은 선의 밀도를 높여 흰색(빛)의 농도를 진하게 했다. 윤곽 등의 세세한 부분도 명확하게 그린다.

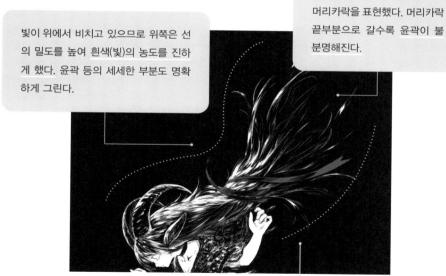

그림자가 지는 아래쪽 부분은 선의 밀도를 낮추고, 짙은 그림자를 표현하기 위해 윤곽을 명확하게 그리지 않았다. 반사광, 자연광 등은 선을 덧그려 표현했다.

케이프, 리본

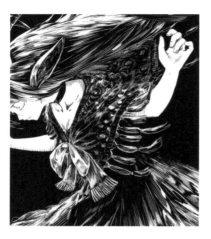

걸치고 있는 케이프는 검은색, 리본과 드레스는 흰색으로 상정하고 그렸으므로 케이프는 선의 터치를 그만큼 적게 넣었다. 약간의 터치는 그림자 때문이 아니라 검은 계열의 옷감 때문에 검다는 것을 알 수 있게 한다.

스커트

부드럽게 펼쳐진 부분에 빛이 비치는 느낌을 주고 싶었기에 흰색 칠과 터치를 통해 그 느낌을 표현했다. 몸의 중심 부근에는 상반신의 그림자가 드리워 있으므로 몸의 중심에 가까워질수록 터치를 줄인다.

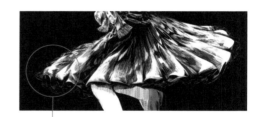

흰색 칠과 터치로 빛을 표현했다. 선의 밀도를 조정하여 스커트에 깊이감을 준다.

밀도 낮음

먼 곳

가까운 곳

밀도 높음

화면에서 먼 곳은 선의 밀도를 낮추고 가까운 곳은 밀도를 높여 원근감을 표현한다.

밀짚 뿔 소녀 메이킹

Making — Wheat straw Horn girl

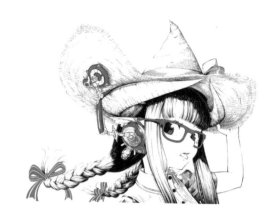

당시 상당히 공들여 그렸던, 지금도
마음에 드는 작품 중 하나이다.
완성까지의 대략적인 과정을 정리
했다.

메이킹

그리고자 하는 대상을 알 수
있을 정도의 형태·러프를 그
린 후 세세한 부분을 묘사,
밑그림을 만든다.

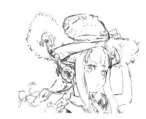
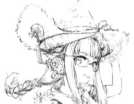

음영과 포인트 컬러를 넣고 밸런스를 체크한다.

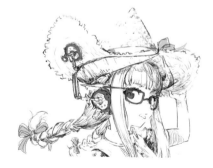

얼굴 주변의 선부터 그리기 시
작해서 안경이나 헤드폰 등 세
세한 부분의 선을 그려 나간다.

눈동자를 완성한다.

\ 완성 /

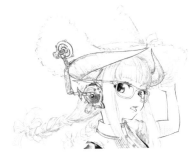

빨간색 포인트 컬러를 넣는다.

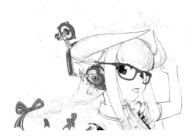

머리카락에 큰 그림자를 그린다. 밀짚모자 그림자가 드리웠다는 것을 인식하도록 그림자의 경계를 밀짚 모양으로 그린다.

\ 밀짚 모양의 경계 /

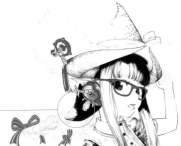

머리카락과 밀짚모자의 윗부분을 그린다. 밀짚모자와의 대비를 나타내기 위해 머리카락은 매끄러운 느낌으로 긴 선이 평행이 되도록 그린다.

머리카락 부분의 터치

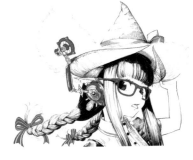

밀짚모자의 차양 부분을 그린다.
밀짚은 약간 거칠고 **뾰족한** 느낌으로 그리고
세세한 터치를 더해 밀짚 특유의 질감을 나타
낸다. 선과 선을 평행하지 않게 교차시켜, 울
퉁불퉁한 모양을 표현한다.

밀짚 부분의 터치

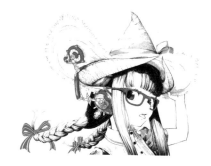

완성

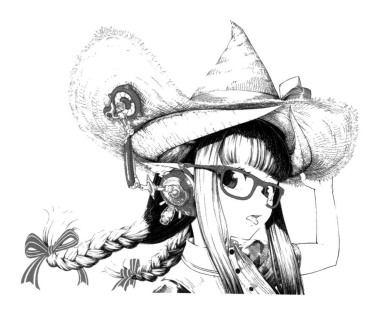

완성된 상태. 그림 속 계절이 여름이므로 한여름 태양 빛에 의한 **대비가 두드러지도록 그렸다.**
그림자가 지지 않은 머리카락은 하얗게, 멀리 있는 머리카락의 윤곽도 하얗게 표현해 의도적으로 불분명한
느낌을 주었다. 밀짚모자 역시 빛이 강하게 비친 부분은 묘사를 최대한 줄여 하얗게 표현했다.

캐릭터 구상

Technique — Character concept

최초의 착상 · 발상

일러스트를 그릴 때는 먼저 어떤 캐릭터를 그리고 싶은지 생각한다.
아래는 '큰 뿔을 가진 소녀를 그리고 싶다'라는 발상에서 구현된 이미지의 예시다.

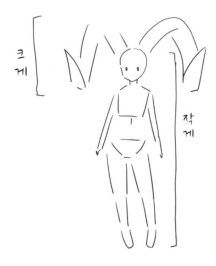

큰 뿔을 돋보이게 하고 싶었기에

뿔이 큰 만큼 영양분도 많이 필요하지 않을까?

몸이 성장하는 데 필요한 영양분을 뿔이 모두 흡수해 버리는 건 아닐까?

성장기에 영양분을 뿔에게 모두 빼앗겼다면 체격이 작을까?

작은 체격과 큰 뿔의 대비가 괜찮은 느낌을 낼지도?

처음 들었던 생각을 기점으로 계속 연상해 나간다.

그리하여 예시 캐릭터의 이미지는
'성장기에 뿔에게 영양분을 모두 빼앗겨버린 아이'로 결정했다.

앞서 구상한 이미지를 바탕으로 캐릭터 외관 및 복장 등
전체적인 모습을 구현해 나간다.

뿔

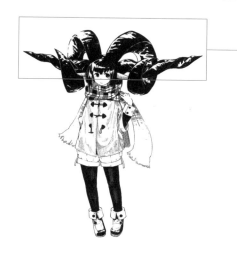

성장기의 영양분을 모두 흡수한
뿔이므로, 크기와 모양을 굵고 옹
골차게 그린다.
영양분을 넉넉하게 저장한 아름다
운 뿔을 이미지화했다.
흑백으로 그리고 싶었으므로 뿔의
바탕을 검은색으로 칠했다. 윤기
있는 흑요석의 아름다움을 표현함
과 동시에 뿔의 무게나 크기를 한
눈에 파악할 수 있게끔 그렸다.

성장 시기에 맞춰 뿔이 크게 자란다는 점에서

크고 무거운 뿔을 지탱하기 위해
큰 골격에 근육질의 몸이어야 하는 것은 아닐까?

특히 머리의 중량을 지탱하는 목과, 이동을 위한
다리가 유난히 튼튼해야 하는 것은 아닐까?

튼튼해 보이는 목과 다리에 콤플렉스가 있을까?

이런 식으로 체형에 대해 연상해 나간다.

복장

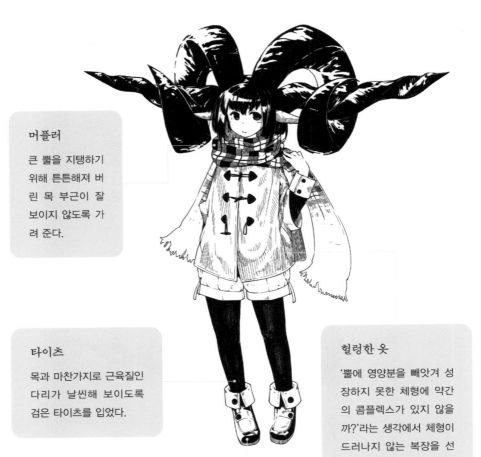

머플러

큰 뿔을 지탱하기 위해 튼튼해져 버린 목 부근이 잘 보이지 않도록 가려 준다.

타이츠

목과 마찬가지로 근육질인 다리가 날씬해 보이도록 검은 타이츠를 입었다.

헐렁한 옷

'뿔에 영양분을 빼앗겨 성장하지 못한 체형에 약간의 콤플렉스가 있지 않을까?'라는 생각에서 체형이 드러나지 않는 복장을 선택했다.

신발

'작은 키를 신경 쓴다면 힐이나 통굽이 있는 신발을 신고 싶을지도?'라는 생각이 들었지만, 뿔 때문에 높아진 중심을 고려해 발밑이 불안정한 신발보다는 움직이기 편한 신발로 골랐다.

키

거대한 뿔을 포함한 키는 힐을 신은 다른 뿔 소녀보다 약간 큰 정도이다. 뿔을 제외한다면 평균키보다 머리 하나 정도가 작다.

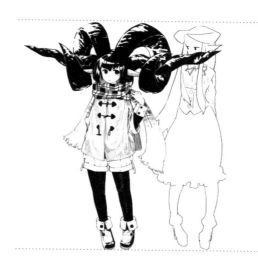

그 밖의 다양한 생각들

앞서 이야기한 이미지 말고도
해당 캐릭터에 대한 여러 가지 이미지를 떠올렸다.

뿔의 품질, 크기, 형태 등 뿔은 그 자체로 뿔 소녀들의 세계에서 선망의 대상이 된다.

하지만 너무 큰 뿔로 인해 쉽게 지나다니거나 쉽게 출입하지 못하는 공간이 많다.
뿔이 다른 사람에게 부딪히지 않도록 신경을 많이 써야 한다.

갑자기 뒤돌아보면 뿔의 무게로 인해 목을 크게 다칠 수 있으므로 주의해야 한다.
일상생활이 여러모로 불편하다.

이렇게 뿔이 크다면 평범하게 누워서는 잘 수 없을 것 같다.
뿔과 머리를 받쳐 주는 헤드레스트가 달린 리클라이너 소파를 특별 주문해서 자고 있을지도 모른다.

뿔을 지탱하는 근육 덕분에 기초 대사량이 높아 살이 쉽게 찌지는 않을 것 같다.
(하지만 뿔이 매우 무겁기 때문에 체중은…)

불편하긴 해도 아름답고 감촉이 좋은 자신의 뿔이 싫지가 않다.

완성

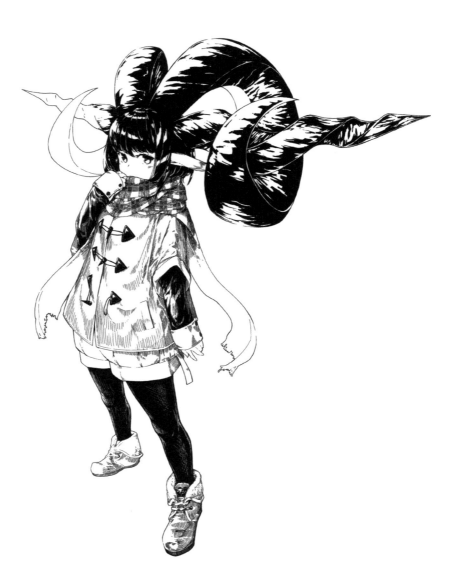

위 일러스트는 지금까지의 이미지를 바탕으로 그린 것이다.
캐릭터의 확실한 이미지 전달을 우선시했으며,
뿔의 크기를 보여 줌으로써 캐릭터의 체격 등을 짐작할 수 있게 했다.

Color
illustration

Chapter

4

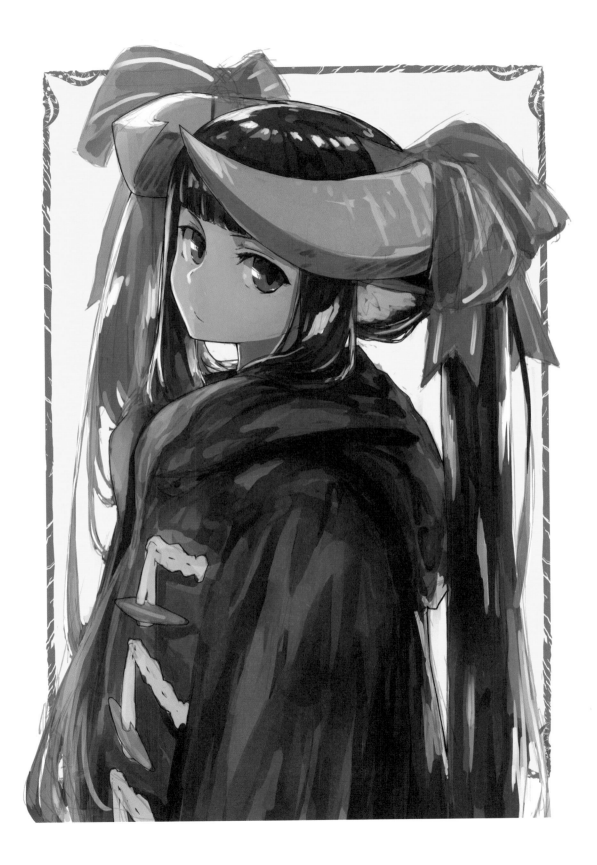

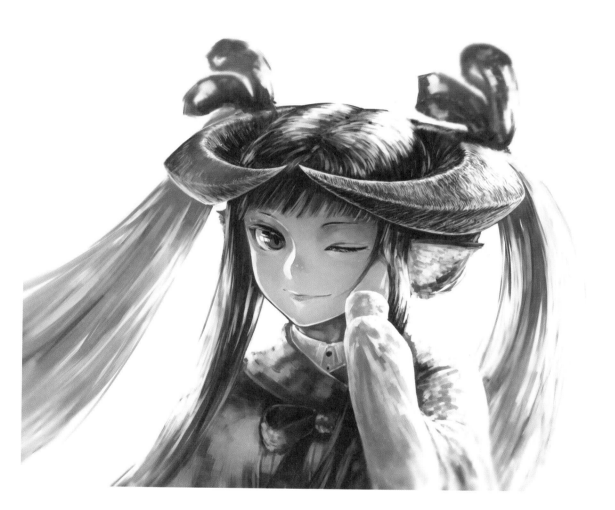

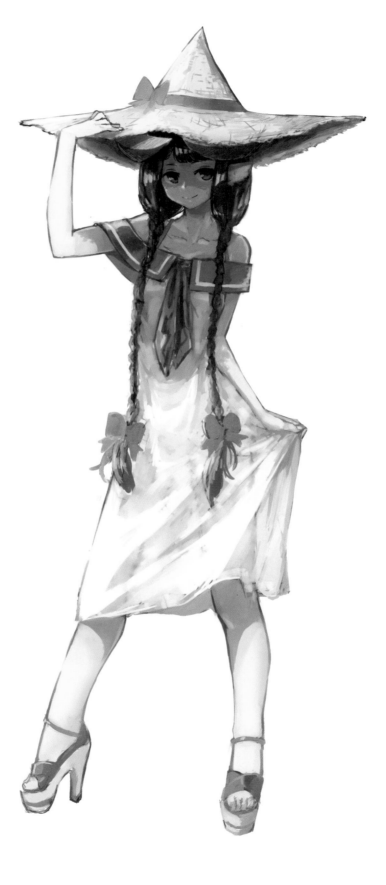

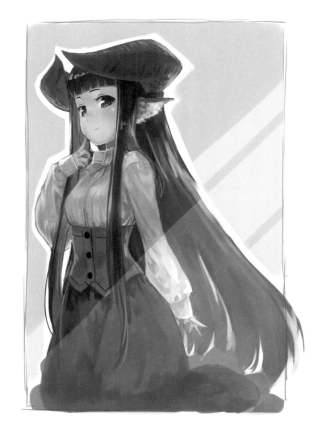

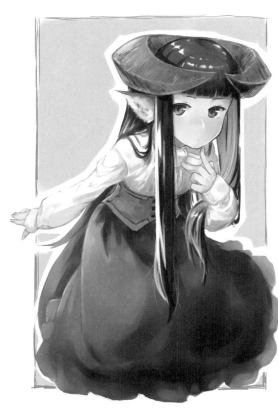

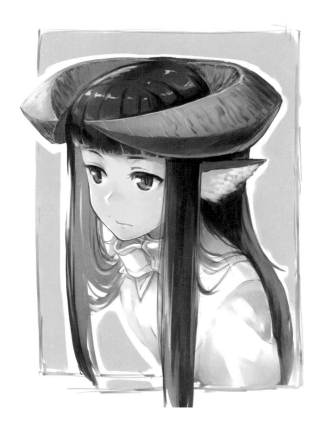

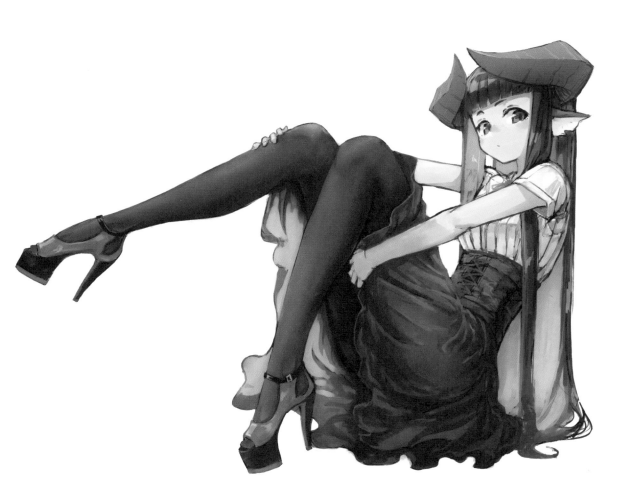

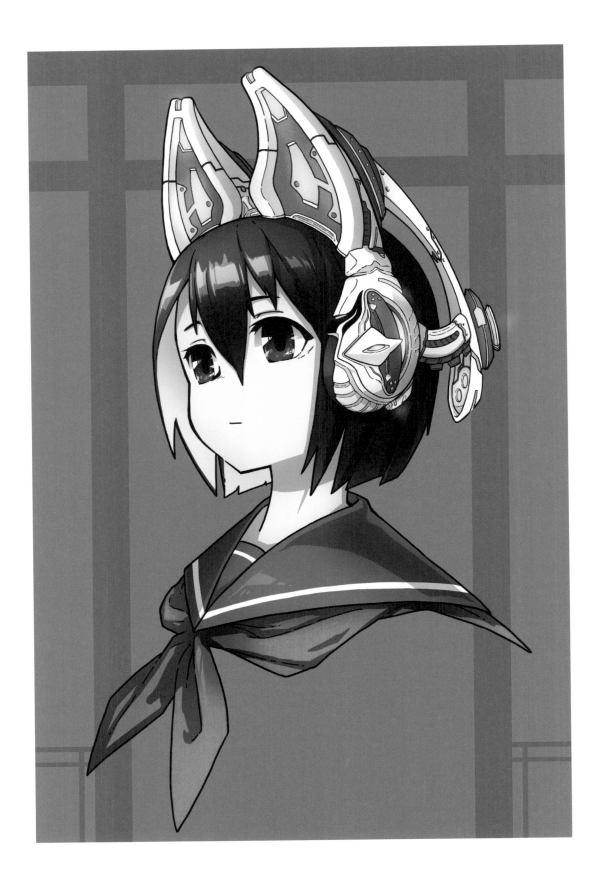

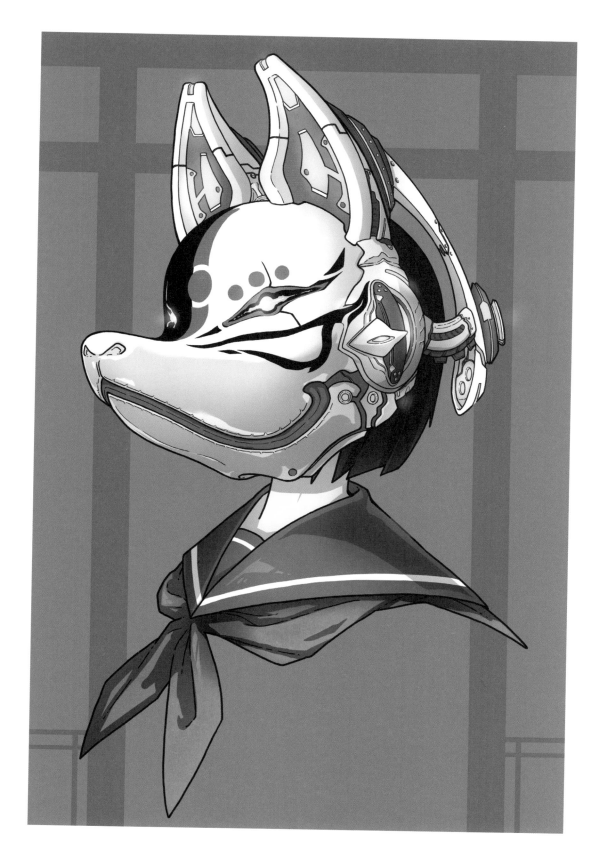

Color illustration

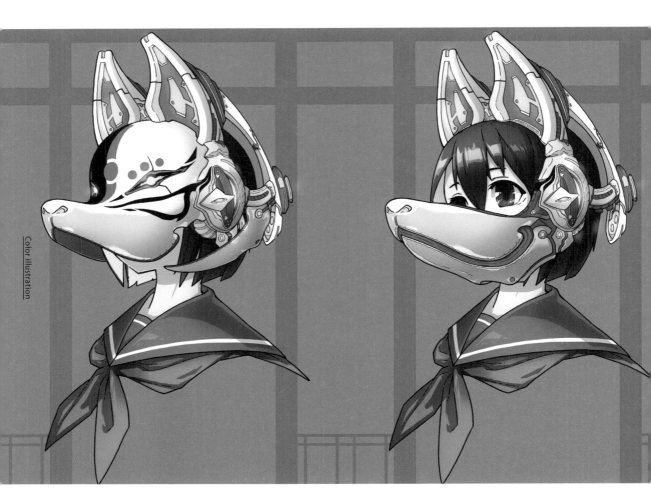

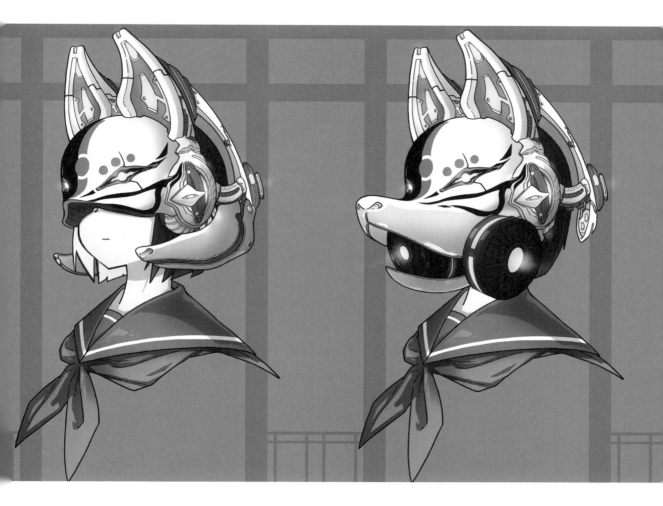

Color illustration

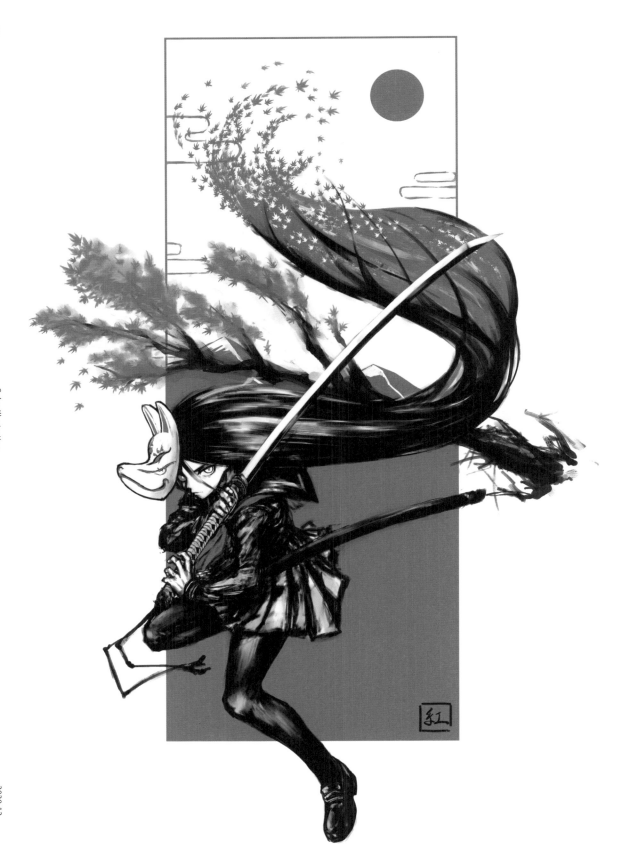

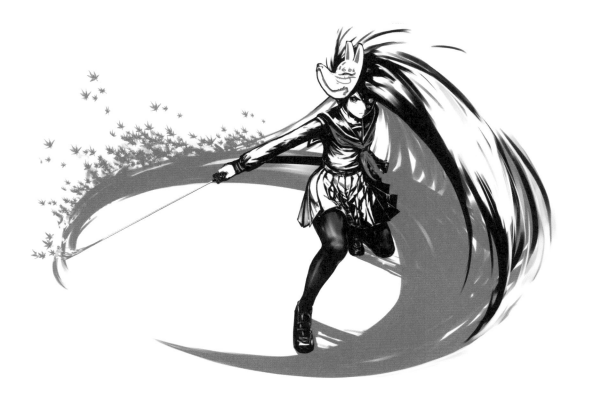

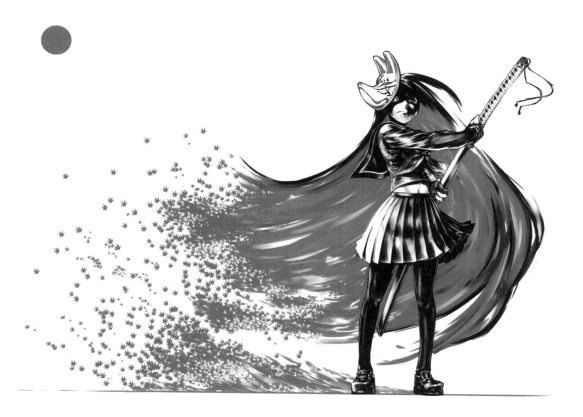

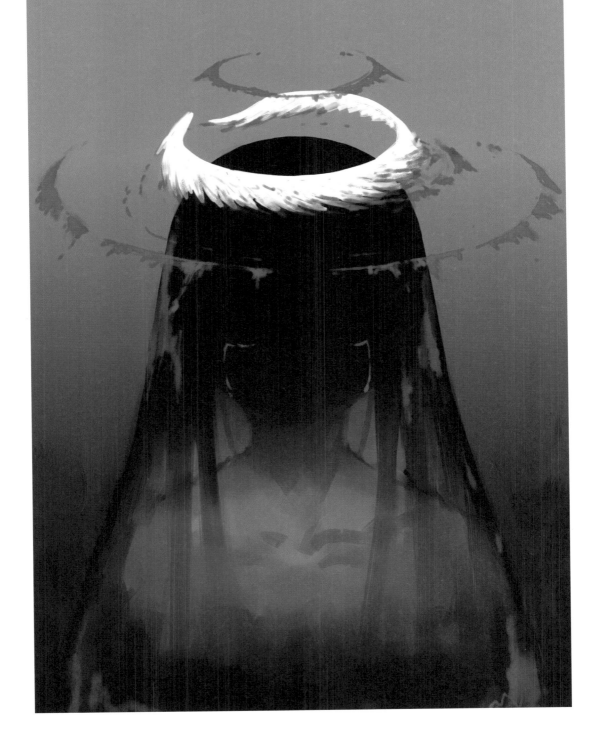

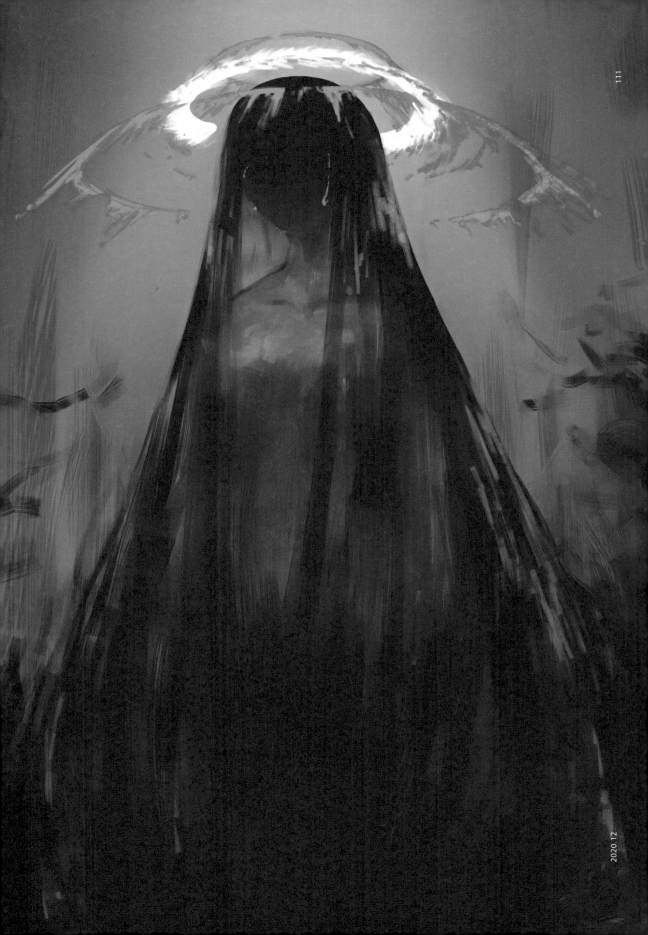

Color illustration

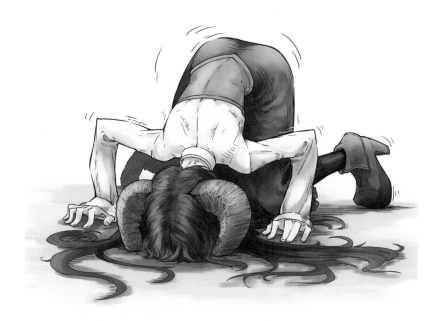

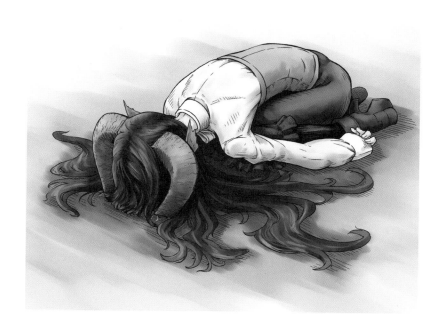

Color illustration

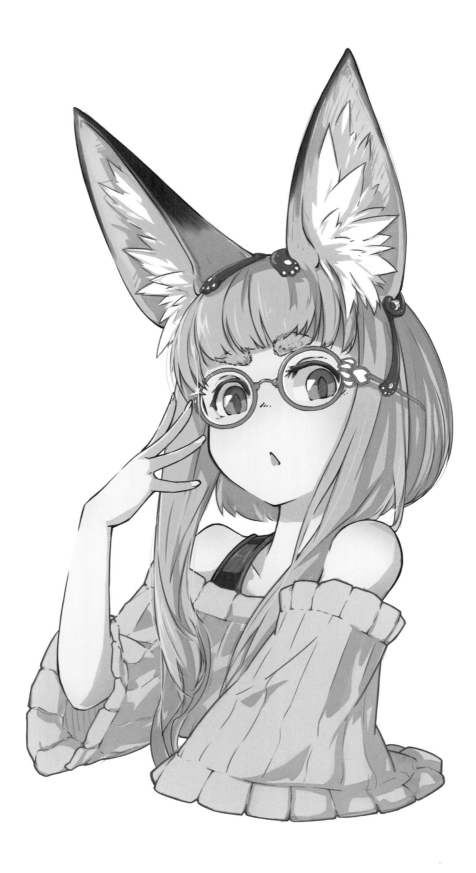

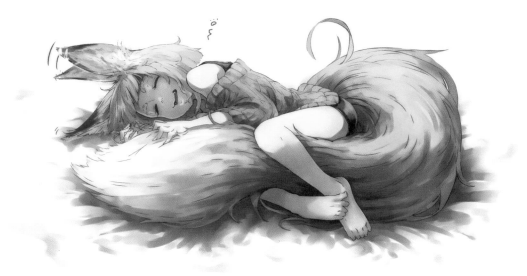

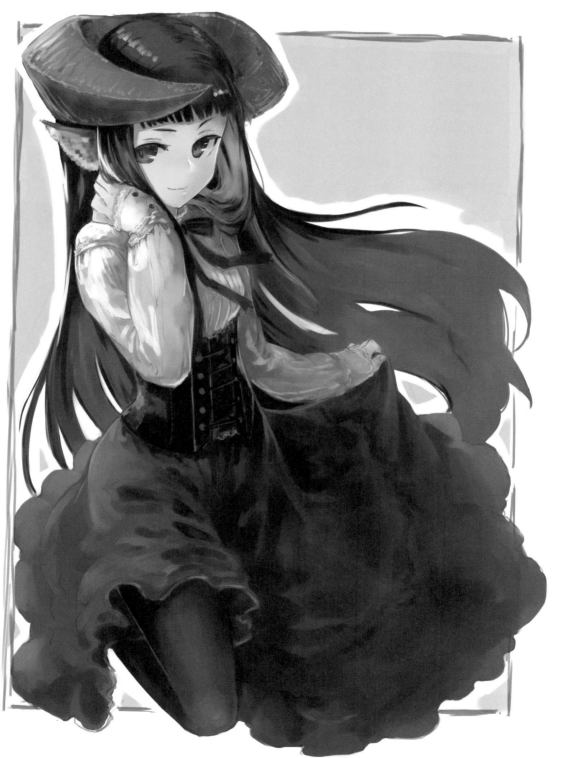

컬러 일러스트 해설

Technique — Color illustration

많은 덧칠을 필요로 하는 일러스트를 그릴 때는 중점적으로 그리고 싶은 부분(뿔, 얼굴 등)이나 돋보이게 그리고 싶은 부분을 자세히 묘사하고, 그 외의 부분은 붓 자국을 알 수 있을 정도로만 러프하게 그려 정보량의 차이를 준다.

빛 베이스 그림자

베이스를 칠해 대략적인 형태를 만들고 납작한 붓 느낌의 툴을 사용해 덧칠해 나간다.
굳이 붓 자국을 다듬지 않고, 거칠고 러프한 느낌을 주었다.
베이스 색상은 중간 정도의 명도로 하고, 빛과 음영을 덧그린다.
멀리서 봤을 때 정밀하게 묘사한 것처럼 보이도록 조정하며 그렸다.

가장 강조하고 싶은 메인 부분은 대강의 형태를 베이스 색으로 칠한 후, 붓 자국을 남김없이 묘사해서 정보량을 늘리고 더불어 강조하려는 부분을 돋보이게 만든다.

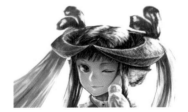

애니메이션 느낌의 채색

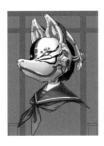

윤곽선은 명확하게, 음영은 크고 과감하게 넣어 준다.
에어브러시 등으로 옅게 표현한 색과, 크고 명확한 음영을 조합한 느낌이다.

Early illustration & Work illustration

Chapter

5

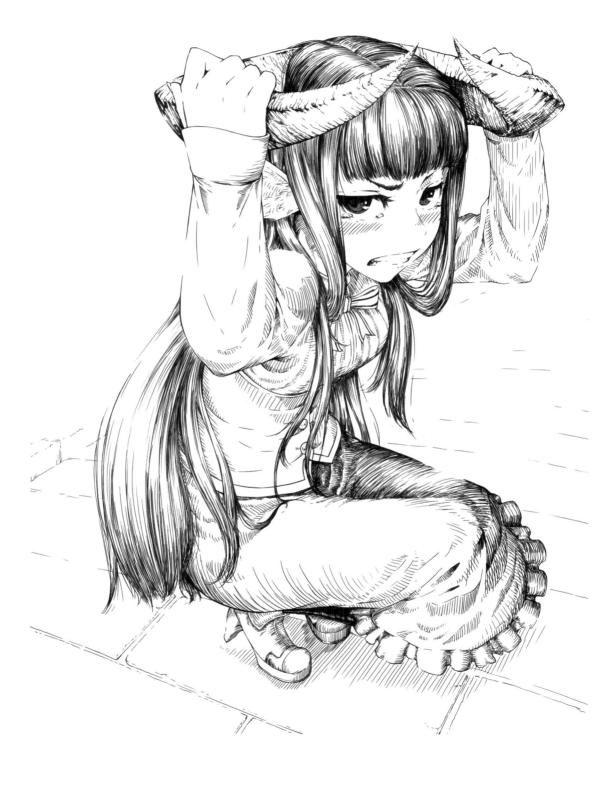

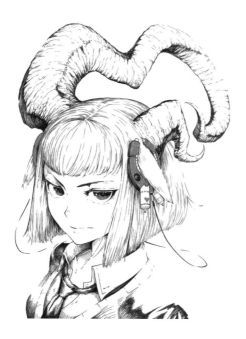

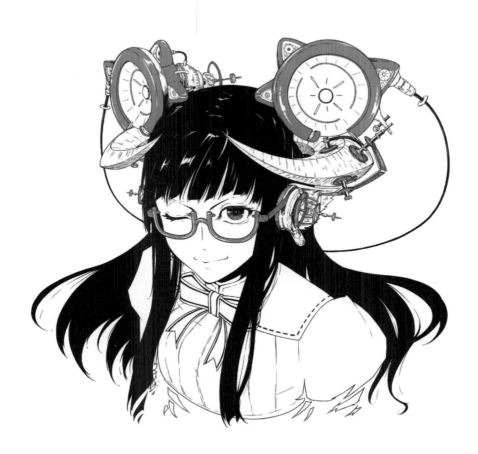

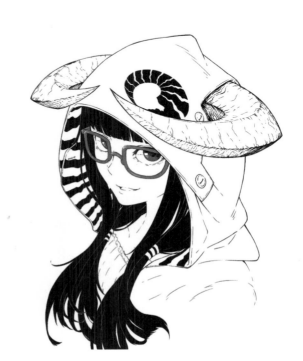

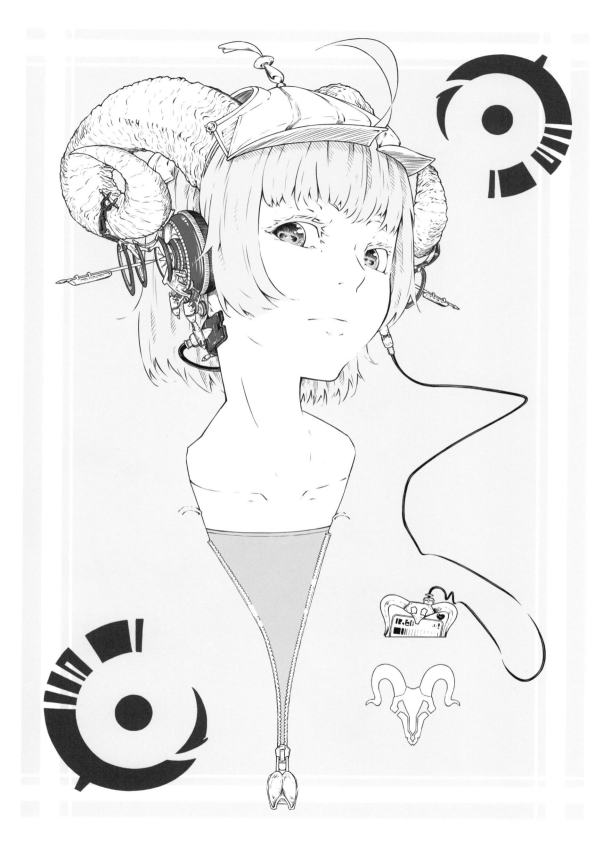

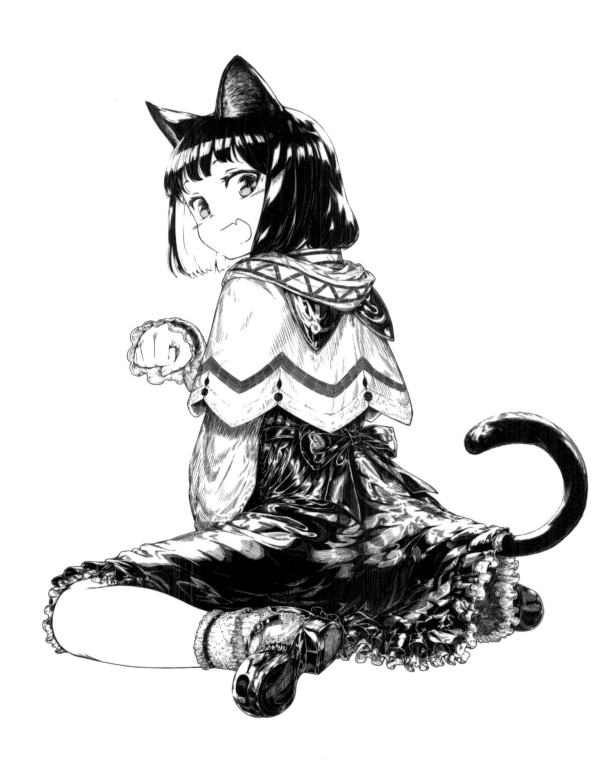

저서 「동물귀 캐릭터 일러스트 테크닉」 메이킹용 일러스트　2020.06

저서 『흑백 일러스트 테크닉』 해설용 일러스트 2018.08

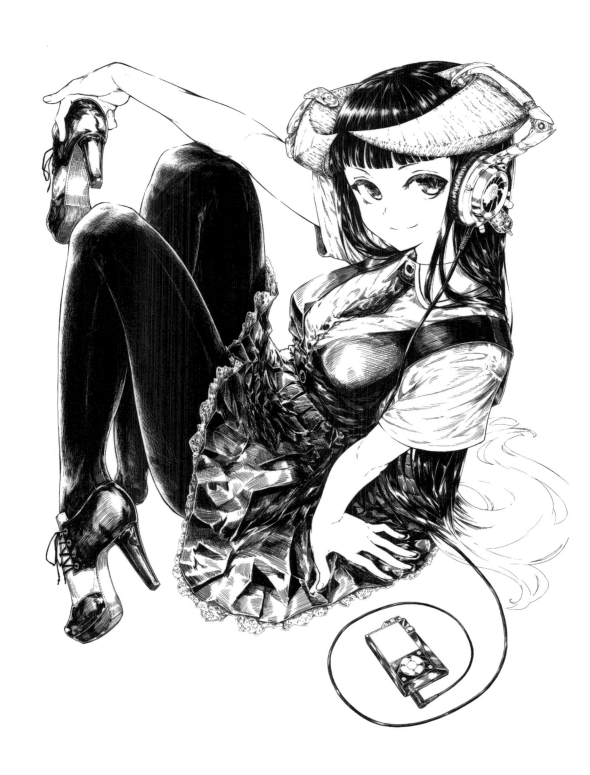

흑백 일러스트를 그리기 시작한 계기

흑백 일러스트를 그리기 이전

컬러 일러스트를 그릴 때도 선화를 그리는 것이 부담스럽지 않았고, 오히려 선화를 너무 꼼꼼하게 그리는 타입이었다. 어쩌면 채색보다 선화 그리기를 더 좋아했는지도 모른다. 선화의 완성도 높은 표현을 위해 부단히 노력했으며 옛날부터 선 그리는 행위 자체를 즐겼던 것 같다.

선 그리기를 좋아했던 이유

일러스트를 그리기 위해 따로 학원을 다녔던 것은 아니다. 그저 수업 중에 틈만 나면 공책 구석에 낙서를 하던 아이였다. 주로 펜이나 연필을 사용했고, 물감 등의 다른 그림 재료를 사용하는 것보다 그 방법이 더 좋았다. 물론 지금도 그렇다.

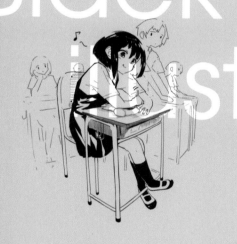

당시 컬러 일러스트보다 만화 일러스트를 더 동경했다. 언제였는지 기억은 나지 않지만, 만화를 읽다가 '색이 칠해져 있지 않은데도 색이 있는 것처럼 느껴지는구나.' 하고 신기해했던 기억이 있다. 디지털로 일러스트를 그릴 수 있는 환경을 갖추고 컬러 일러스트를 그리게 된 이후에도 낙서를 좋아하는 마음은 변하지 않았다. 만화 일러스트를 동경하며 공책 구석에 낙서를 끄적이던 것이 내 그림의 시작이었다.

처음으로 흑백 일러스트를 그렸을 때

언젠가 선화를 빼곡하게 넣은 에니메이션풍의 컬러 일러스트를 그리다 문득 '선화를 이렇게까지 꼼꼼하게 그린다면 색 없이 밑색만으로 완성할 수 있지 않을까?', '서툰 채색보다 오히려 괜찮은 느낌을 낼 수 있지 않을까?'라는 생각이 들어 어깨에 힘을 빼고 〈뿔 소녀〉 한 장을 그렸다. 그렇게 처음 투고했던 작품이 바로 오른쪽 일러스트다.

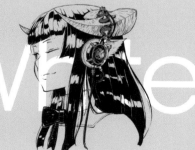

그 후 흑백 일러스트를 계속 그려 나가게 된 계기

흑백으로 〈뿔 소녀〉 일러스트를 처음 그렸을 때, 생각보다 조회 수가 많이 나왔다. 내가 좋아하는 스타일의 선화를 메인으로 한 흑백 일러스트가 그전에 그렸던 컬러 일러스트의 조회 수를 훌쩍 뛰어넘고 있었던 것이다. 그저 내키는 대로 그림을 그리던 시기였지만, '내가 원하는 방식으로 표현을 해도 사람들이 봐 주는구나' 하는 생각이 들었고 그림에 대한 강렬한 의욕을 갖게 되었다. 결정적으로 '뿔이 나 있으면 평범한 후드는 쓸 수 없겠지?'라는 가벼운 생각으로 그리기 시작한 〈파카 입은 뿔 소녀〉 일러스트가 엄청난 조회 수를 기록했다. 더욱 다양한 흑백 일러스트를 그려야겠다고 다짐한 것도 이때쯤이다.

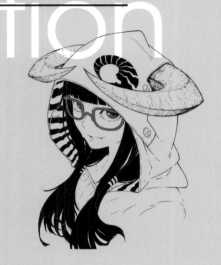

흑백 일러스트를 그려 나갈 때의 방향성

흑백으로 〈밀짚모자 쓴 뿔 소녀〉 일러스트를 그릴 때, 선만 가지고 어디까지 표현할 수 있는가에 대해 생각해 보았다. 예컨대 밀짚모자의 질감이나 헤드폰의 그물 묘사 등, 검은 펜을 가지고 표현할 수 있는 최대치를 확인해 보자는 마음이었다. 니트 모자의 질감은 어떻게 다르고 검은 프릴이 잔뜩 달린 드레스는 또 어떻게 다른지, 새로운 표현 방식에 관한 테마 설정에 초점을 두고 그림을 그려 나갔다. 선에 대한 욕망과 선을 그릴 때의 즐거움 같은 것들이 흑백 일러스트를 끊임없이 그리게 하는 원동력이 되었다.

뿔 소녀를 그리는 이유

동인지에서 동물을 모티프로 한 캐릭터를 그린 적이 있다. 여러 동물을 조사하는 가운데 독특한 캐릭터에 흥미를 느끼게 되었고, 그러던 중 자연스럽게 뿔 소녀를 그리게 되었다. 뿔이 돋아나는 상상을 시작으로 뿔에 대한 의미 부여, 뿔을 가진 동물의 생태와 습성 등을 고민했고 어느새 뿔 소녀를 잔뜩 그리고 있는 내 자신을 발견하게 된 것이다. 〈파카 입은 뿔 소녀〉를 그렸을 때처럼 아이디어의 출발점도 자주 생각하게 되었다. 지금도 새로운 캐릭터를 정신없이 그리다 보면 동물의 뿔이나 귀를 그리게 되는 경우가 많다. 뿔이 난 캐릭터에 대한 고찰이 깊어지면 망상으로까지 이어질 수가 있는데 '뿔이 멋질수록 암컷에게 인기가 있나? 뿔이 멋지면 수컷으로서 매력이 넘친다고 여겨질까? 뿔이 여성에게 돋은 경우라면 또 어떨까? 뿔 미인이라는 새로운 사고방식이 생겨날 수도 있나? 생겨날 수 있다면 종족에 따라서는 함부로 뿔을 만지지 못하게 할 수도 있지 않을까? 뿔을 숨기는 풍습이 있을지도 모르니까? 현실에서는 이성의 머리카락이나 얼굴을 함부로 만질 수 없는데 그게 뿔이라면 어떤 문제가 발생하나? 뿔의 심지가 있는 종족의 경우 그 심지가 두개골과 연결되어 있어서 부딪힘에 특히 주의해야 하나?' 등등… 망상을 멈추기란 쉽지 않다.

Rough illustration

Interlude

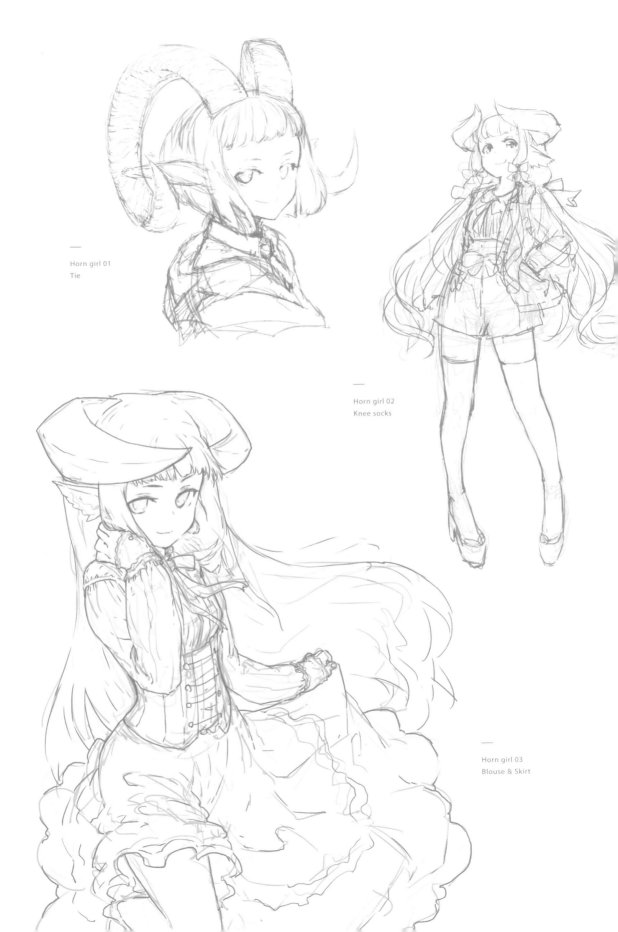

Horn girl 01
Tie

Horn girl 02
Knee socks

Horn girl 03
Blouse & Skirt

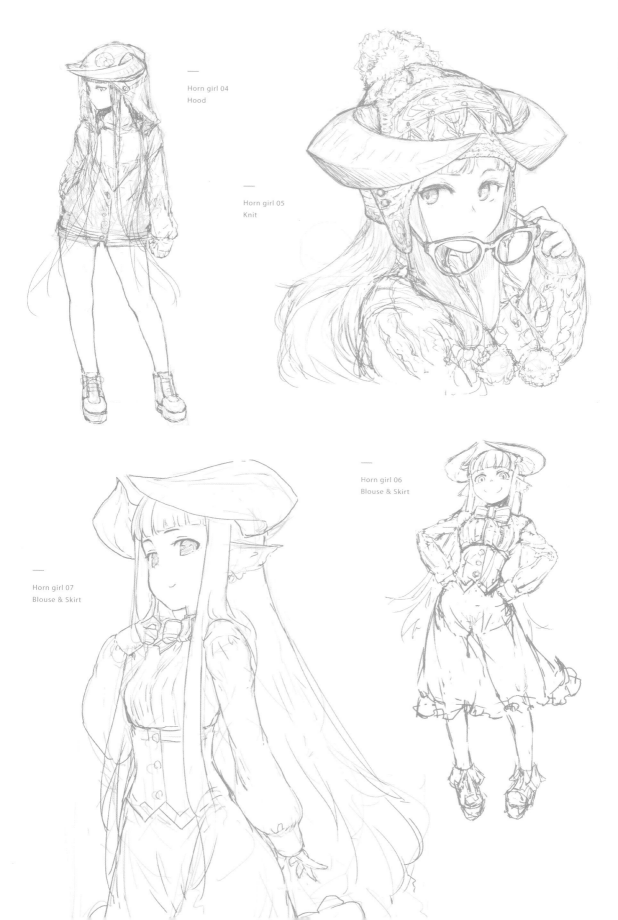

Horn girl 04
Hood

Horn girl 05
Knit

Horn girl 06
Blouse & Skirt

Horn girl 07
Blouse & Skirt

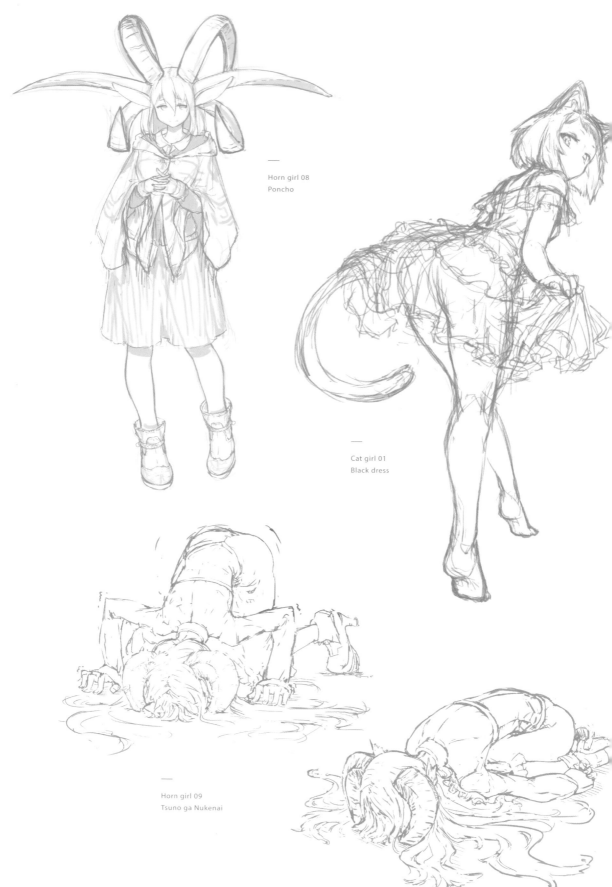

Horn girl 08
Poncho

Cat girl 01
Black dress

Horn girl 09
Tsuno ga Nukenai

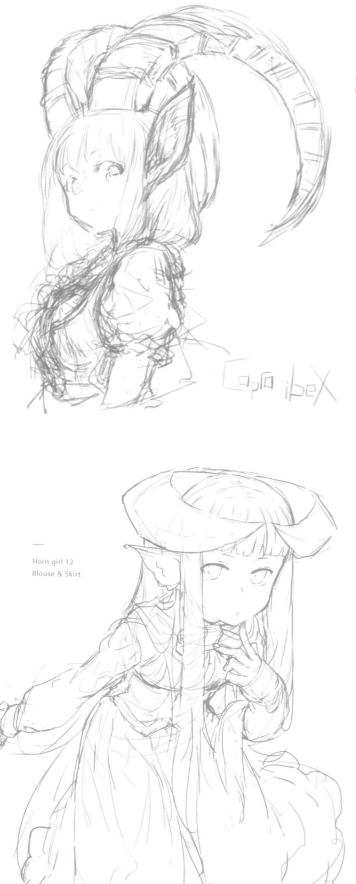

Capra ibeX

—
Horn girl 10
Dirndl

—
Horn girl 12
Blouse & Skirt

—
Horn girl 11
Overalls

Cat girl 02
Black dress

Cat girl 03
Black dress

Horn girl 13
Glasses & Headphone

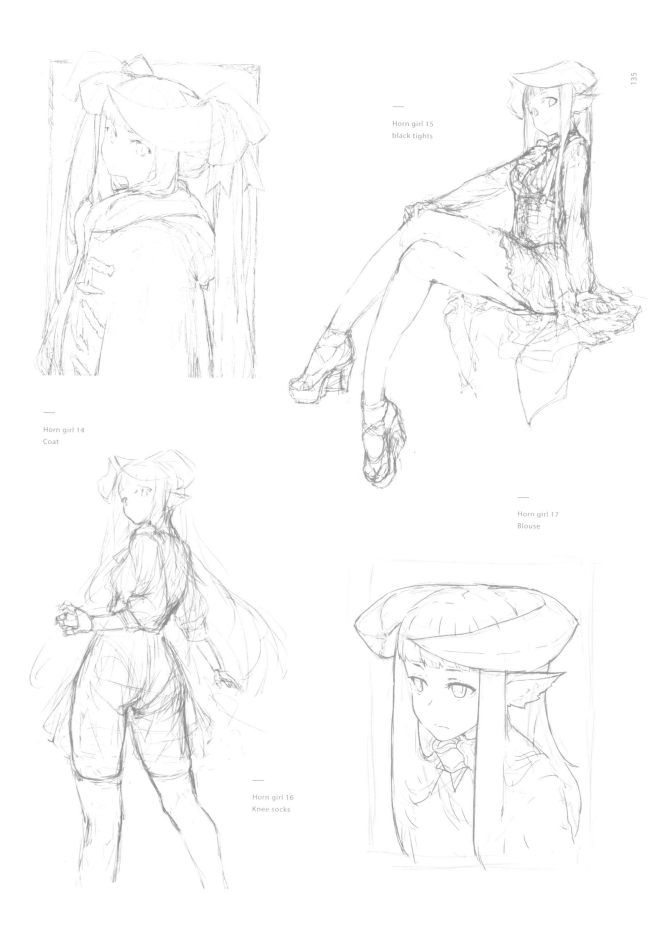

—

Horn girl 15
black tights

—

Horn girl 14
Coat

—

Horn girl 17
Blouse

—

Horn girl 16
Knee socks

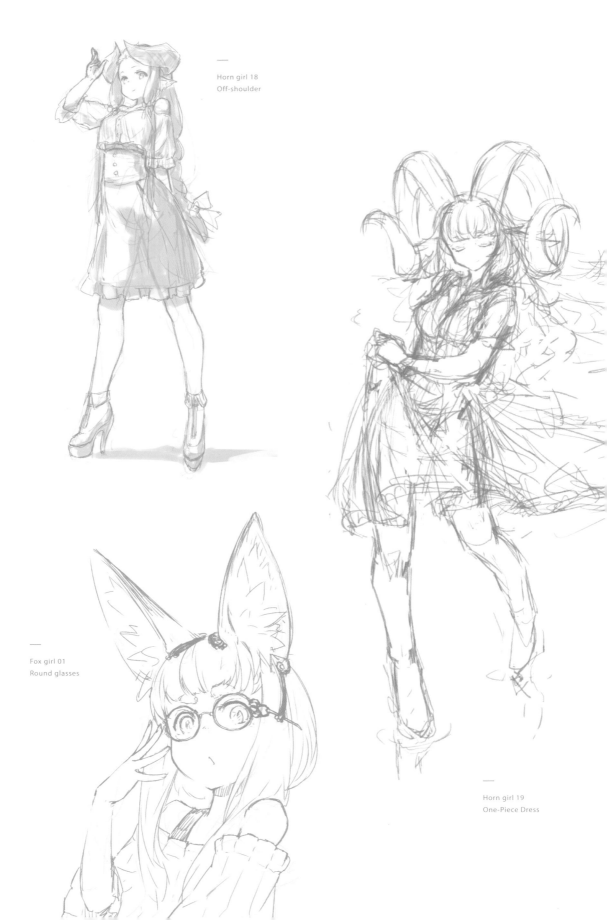

Horn girl 18
Off-shoulder

Fox girl 01
Round glasses

Horn girl 19
One-Piece Dress

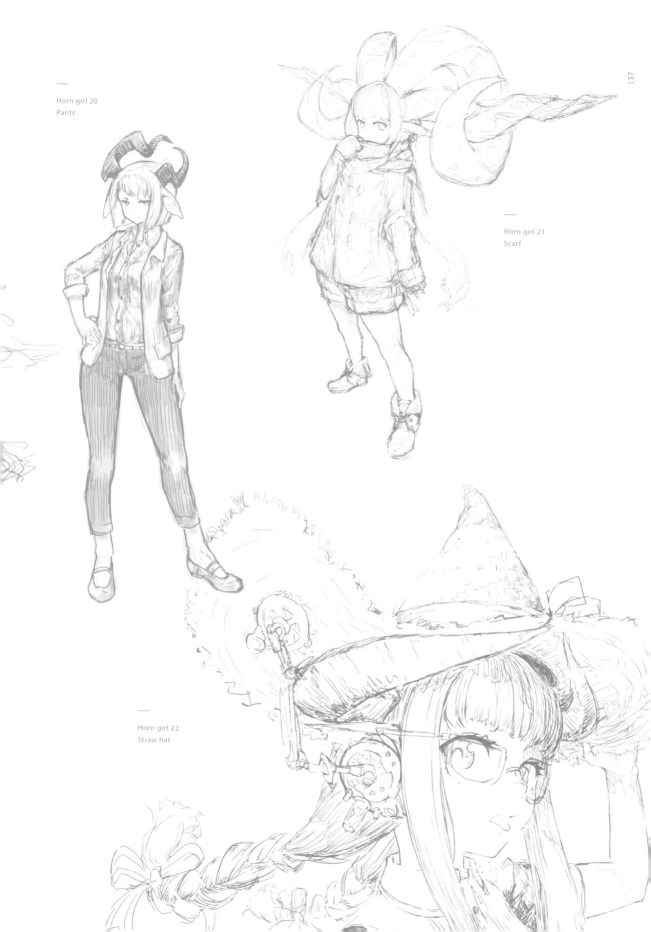

—
Horn girl 20
Pants

—
Horn girl 21
Scarf

—
Horn girl 22
Straw hat

Horn girl 23
Scarf

Horn girl 24
Knee socks

Horn girl 25
Scarf

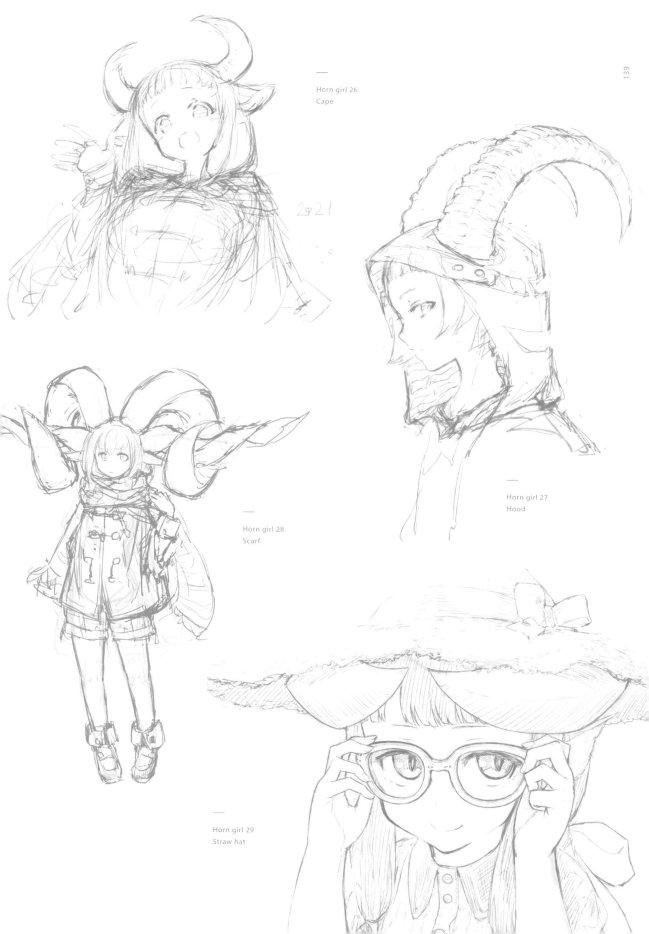

Horn girl 26
Cape

Horn girl 27
Hood

Horn girl 28
Scarf

Horn girl 29
Straw hat

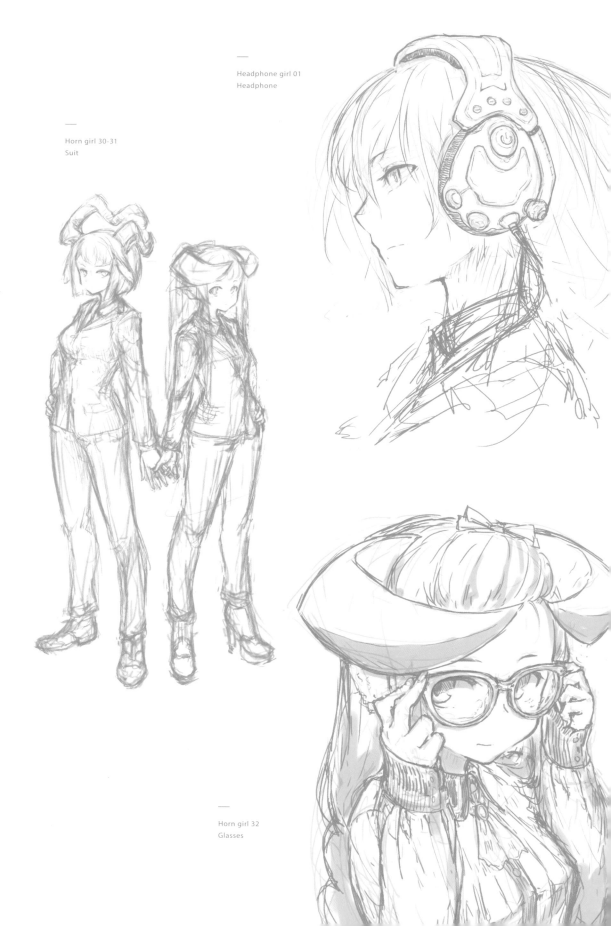

Rough illustration

Horn girl 30-31
Suit

Headphone girl 01
Headphone

Horn girl 32
Glasses

Horn girl 33
Black tights

Fox girl 02
Off-shoulder

Horn girl 34
Cardigan

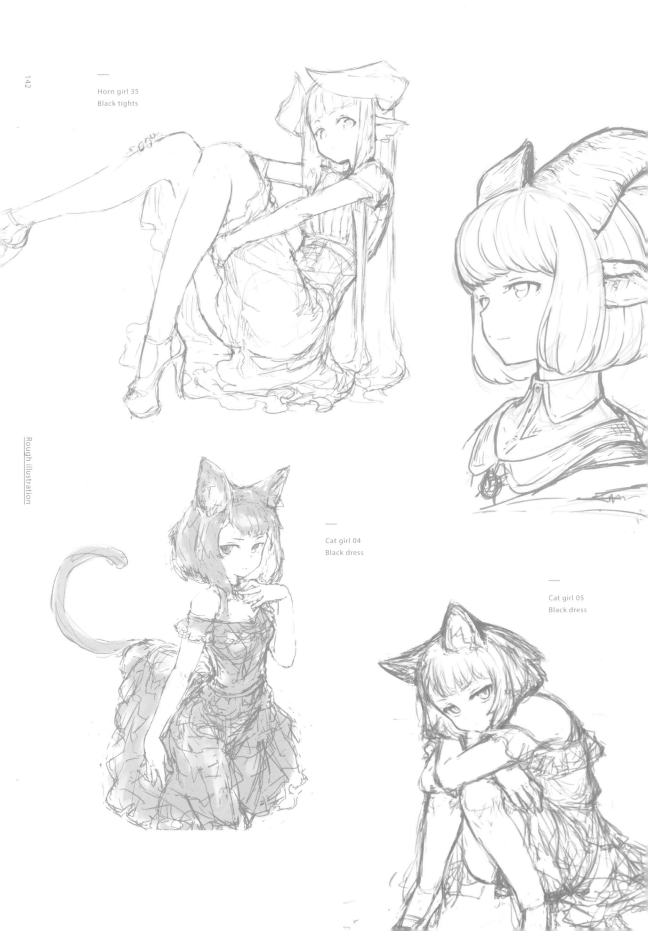

Horn girl 35
Black tights

Cat girl 04
Black dress

Cat girl 05
Black dress

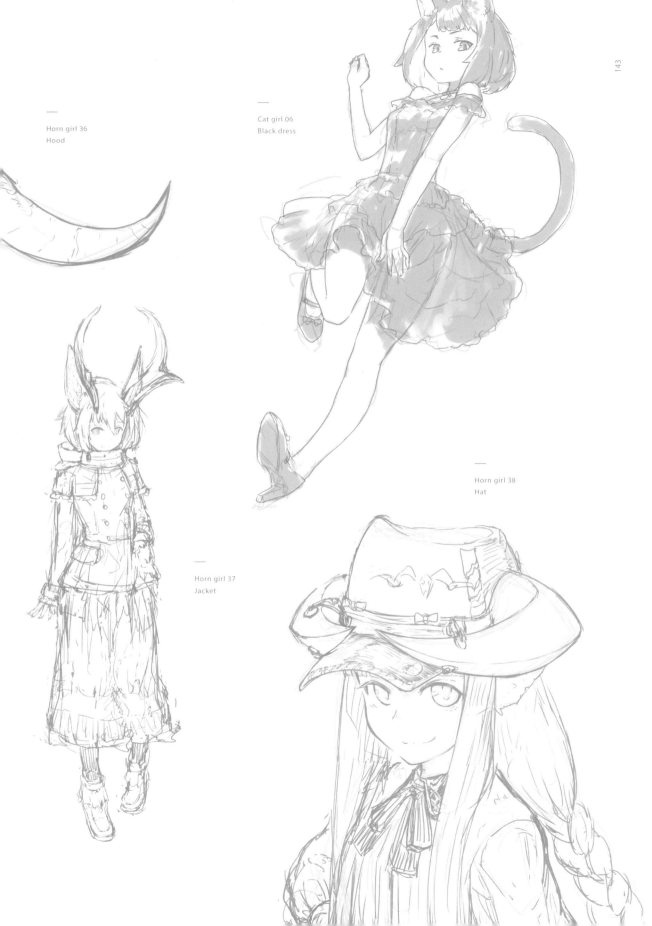

Horn girl 36
Hood

Cat girl 06
Black dress

Horn girl 38
Hat

Horn girl 37
Jacket

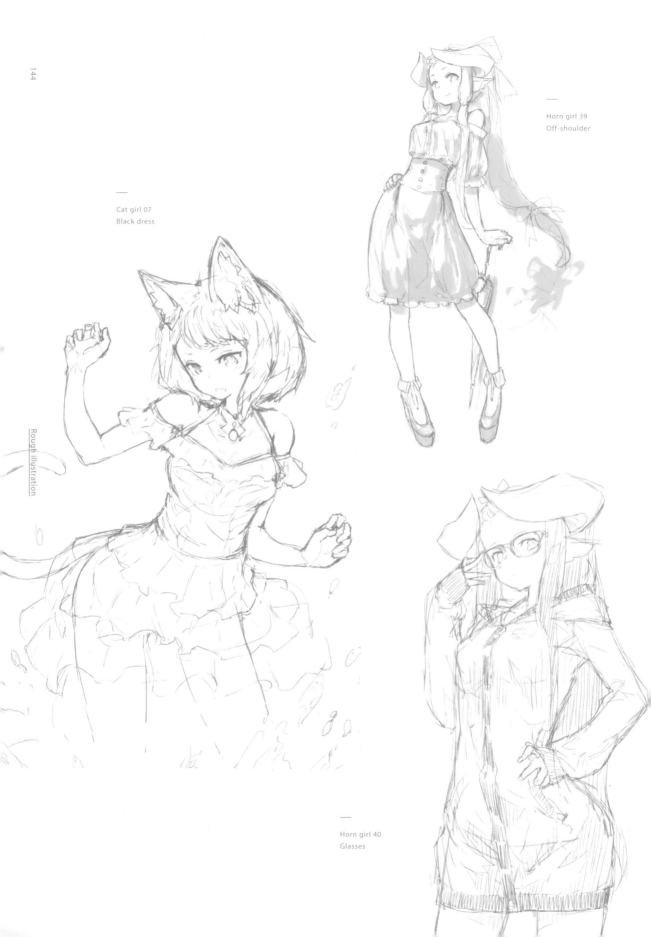

Horn girl 39
Off-shoulder

Cat girl 07
Black dress

Rough illustration

Horn girl 40
Glasses

Cover illustration making

Chapter

6

커버 일러스트 메이킹

Technique — Cover illustration making

이번에는 커버 일러스트의
제작 과정을 소개한다.

구도 정하기

한눈에 전체 모양을 파악할 수 있을 만큼의 작은 사이즈로
몇 가지 대략적인 안을 그려 나간다. 어떤 이미지인지 알 수 있을 정도의 러프한 선은
그림의 실루엣이나 밸런스를 확인하는 데 도움이 된다.

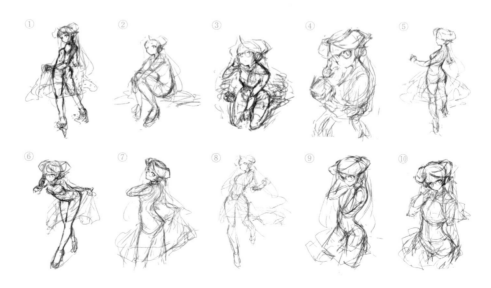

커버에 넣을 캐릭터는 지금까지 가장 즐겨 그려왔던 〈뿔 소녀〉로 정했다. 얼굴의 비중이 큰 편이 좋을까? 아니면 전신이 들어가 있는 편이 좋을까? 심플하게 서 있는 자세? 움직임이 있는 느낌? 화면 공백과의 밸런스는? 실루엣은 어떻게? 이런 고민을 하다가 얼굴이 확대된 것이 좋겠다는 생각이 들어 ③번 구도를 택했다.

의상 정하기

구도가 어느 정도 정해진 상태에서
의상을 생각한다.

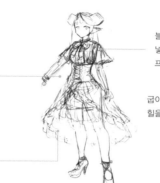

〈뿔 소녀〉가 주로 입었던 코르
셋 계통의 의상이다. 스커트도
코르셋 스커트를 입혔다.

블라우스에는 무늬를
넣고 클래시컬 케이
프엔 리본을 달았다.

스커트가 캐릭터 뒤로 펼쳐져 있
는 장면을 구상했으므로 뒤쪽이
긴 타입의 스커트로 설정했다.

굽이 높은 통굽
힐을 신었다.

이러한 요소에 안경과
헤드폰을 추가했다.

러프 스케치

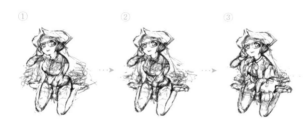

① ② ③

결정한 구도에 표정과 보디라인 등을
대강 그려 넣는다. 구도에서 필요한 선
을 추출하거나 지우고, 대충 그렸던 부
분도 어느 정도 확실하게 묘사한다(①).
①의 상태에서 신체 각 부분의 각도나
위치를 조정하고 포즈를 결정한다(②).
미리 정해 놓은 의상을 입힌다(③).

밑그림

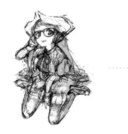 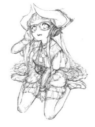

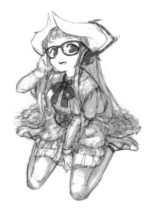

완성된 러프가 화면 안에 깔끔하게 들어오도록 각도를 조정
하면서 배치한다. 옅은 그림자와 포인트 컬러를 넣고, 흑백과
포인트 컬러의 위치 밸런스를 확인한다. 다음으로 러프의 불
투명도를 낮추고 새로운 레이어에 밑그림을 그린다. 러프에
서 필요한 선을 추출하고, 세밀한 디테일을 선화에 필요한 만
큼만 묘사한다. 의상의 세세한 부분도 묘사해 둔다.

그림자와 포인트 컬러를 넣어 밑그림을 완성한다.

눈

눈은 캐릭터의 인상을 결정하고, 매력적인 캐릭터 연출에 중요한 역할을 하므로
마음에 들 때까지 꼼꼼하게 그린다.

 ··· ···

윤곽 그리기　　　　　　　　눈동자 묘사　　　　　　　포인트 컬러와 하이라이트 넣기

윤곽

각 부분의 윤곽선을 그려 나간다.

① 얼굴 주변

눈만큼 중요한 부분이므로 마음에 들 때까지 꼼꼼하게 그린다. 얼굴의 둥근 느낌을 의식한다.

② 손

피부가 드러난 부분이다. 둥근 느낌을 의식한다.

⑤ 옷, 다리

내부의 묘사는 잠시 미루고, 이 단계에서는 가장 바깥의 윤곽만 그린다.

⑥ 안경, 헤드폰

메커니컬한 부분이므로 선에 강약을 주지 않고, 균일한 선으로 완만한 곡선을 그리듯 표현한다.

③ 뿔

모서리는 묘사할 때 그릴 예정이므로 이 단계에서는 자세히 그리지 않는다.

④ 머리카락

세세한 부분은 채색 단계에서 건드리고 여기서는 실루엣만 그린다.

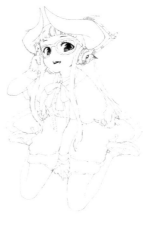

윤곽선이 어느 정도 그려졌다.
오른쪽 그림은 밑그림이 없는 상태이며
여기서부터 구체적으로 묘사해 나간다.

머리카락

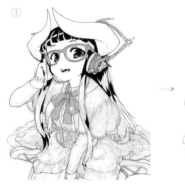

밑색을 한 단계 채우고(①) 검은색을 추가한다. 빛이 왼쪽 위에 있으므로 반대쪽을 중점적으로 칠한다(②).

밑색을 추가한다.

이렇게 면이 확실하게 나뉜 부분은 빛이 비치는 위치(왼쪽 위)를 하얗게 남겨두고 반대쪽을 검은색으로 채운다.

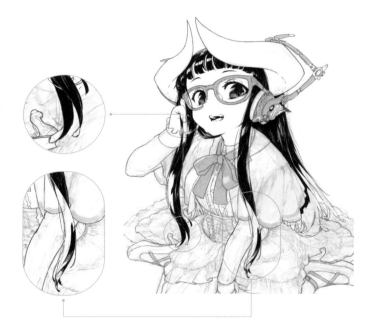

밑색에 선을 추가해서 어우러지게 한다.

밑색에 선을 추가한다.

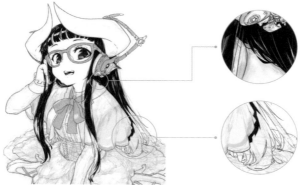

이 부분도 밑색을 추가한다.

이 부분(뒤쪽)의 머리카락은 스커트 묘사와 밸런스를 맞추며 그릴 예정이 므로 우선 여기까지만 묘사한다.

안경

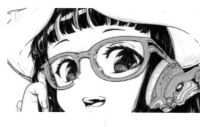

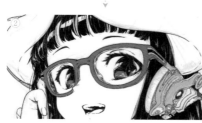

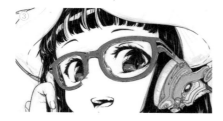

먼저 안경의 모양, 렌즈의 굴곡, 음영 등을 묘사한 다(①). 포인트 컬러를 추가하고(②) 하이라이트를 넣는다(③). 모서리를 하이라이트 색으로 그리면 입체감이 극대화된다.

헤드폰

헤드폰의 이어패드를 묘사한다. 면의 모양에 맞게 가로선과 세로선을 그어 음영을 준다.

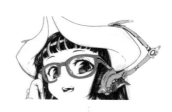

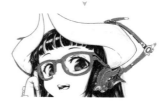

포인트 컬러를 넣지 않은 부분을 묘사한다. 이 부 분도 면의 모양에 맞는 가로선과 세로선을 사용한 다. 안경과 마찬가지로 포인트 컬러와 하이라이트 를 넣어 마무리한다.

케이프

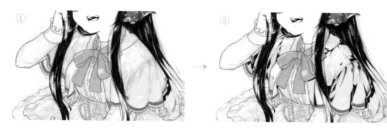

케이프 소매에 포인트 컬러를 넣고(①) 가장 그늘지는 부분에 음영의 밑색을 한 단계 채운다(②).

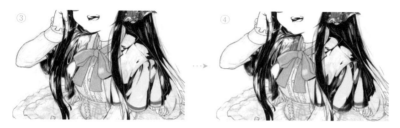

오른팔 주변에 터치를 넣어 톤을 한 단계 낮춘다. 면의 흐름을 의식하며 선을 그린다. 오른팔은 빛이 비치는 부분이므로 톤이 너무 어두워지지 않도록 주의한다. 왼팔 주변도 약간의 터치를 넣는다(③). 오른팔 쪽에 그림자를 한 단계 추가하고 오른쪽 옷깃 언저리에도 터치를 추가한다(④).

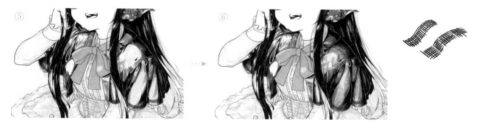

왼팔 주변에 터치를 추가한다. 면의 모양에 평행한 선을 겹쳐나간다(⑤). 교차한 선에 터치를 겹쳐 톤을 낮춘다(⑥). 면이 곡면이면 그에 맞춰 선을 구부리거나, 직선을 끊었다 이었다 하며 곡면을 표현한다.

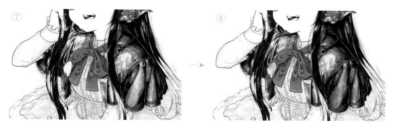

리본에 포인트 컬러를 넣고 음영을 준다. 빛이 비친 부분은 흰색 터치로 그린다(⑦). 터치를 한 단계 더 겹쳐 톤을 낮춘다(⑧).

코르셋

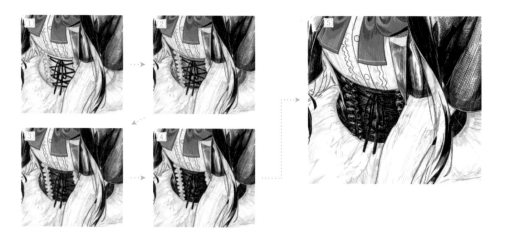

먼저 끈을 그리고(①) 코르셋 면의 세로 방향에 따라 터치를 넣는다(②). 다음으로 코르셋 면의 가로 방향으로 터치를 넣어간다. 터치를 어느 정도 평행하고 규칙적으로 넣으면 굴곡이 적은 면을 표현할 수 있다(③). 터치를 통해 톤을 낮추고 세세한 음영을 준 후(④) 프릴 부분을 그린다(⑤).

스커트

먼저 밑색을 한 단계 채우고 그림자가 드리운 부분을 중심으로 터치를 넣는다. 스커트 색상이 검은색이므로 어두운 부분은 검은색을 더 진하게 했다. 기본적으로 터치는 면의 모양에 따라 넣는다.

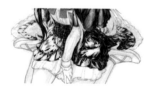

추가로 터치를 넣어 준다. 스커트 뒤쪽은 앞쪽과 거리가 있으므로, 어두운 부분을 앞쪽보다 약간 밝은 톤으로 하여 공간감을 표현한다. 앞에서 봤을 때 왼쪽은 빛이 비치는 방향이므로 톤을 밝게하고 대비를 높인다. 밸런스를 보면서 터치를 더 넣는다.

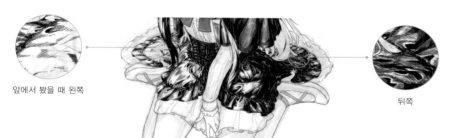

앞에서 봤을 때 왼쪽

뒤쪽

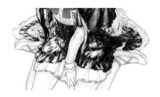

속치마의 가장자리 모양과 프릴의 완만한 곡선을 그린 후 음영을 그려 나간다. 속치마의 희고 매끄러운 질감을 위해 선을 너무 교차시키지 않도록 한다.

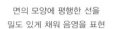

면의 모양에 평행한 선을
밀도 있게 채워 음영을 표현

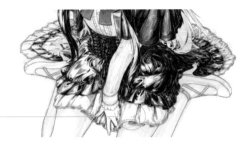

구두

구두의 굽 부분을 묘사한다. 빛과 그림자의 경계 부분 대비를 확실하게 높여 광택 있는 질감을 표현한다. 다음으로 아웃솔 부분을 묘사한다. 면의 모양에 평행한 선과 그 선에 수직인 선으로 최대한 뭉개지지 않게 터치를 넣어 굴곡이 적은 면을 표현한다. 앞에서 봤을 때 왼쪽(오른발 구두)에서 빛이 비치므로 약간 밝은 톤으로 그린다.

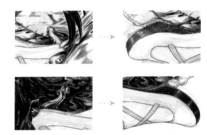

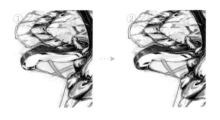

오른발 구두에 밑색을 한 단계 채운다. 광택 있는 질감을 표현하기 위해 빛과 그림자를 확실하게 나눠 그린다(①). 밑색을 한 단계 더 채우면서 면의 방향에 따라 터치를 넣고(②), 그 위로 터치를 더 넣으며 묘사해 나간다(③).

왼발의 구두도 똑같이 묘사한다. 단, 왼발에는 그림자가 드리우므로 오른발보다 톤을 낮춰 어둡게 한다.

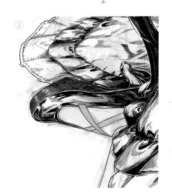

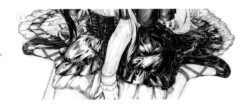

밸런스를 보면서 톤을 한 단계 더 낮추고 포인트 컬러를 넣는다(④).

다리

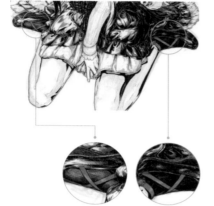

밑색을 한 단계 채우고 왼발의 발등 부분을 묘사한다. 그림자가 드리웠으므로 상당히 어두운 톤이다. 면을 따라 그물을 그리듯이 타이츠의 질감을 표현한다.

면의 모양에 따라 선을 교차 시킨다.

오른발 발등의 묘사도 동일하나 오른발은 빛이 비치는 쪽이므로 선의 밀도를 낮춰 밝은 톤으로 그린다.

다리 방향에 최대한 평행하게 선을 그리고(①) ①의 선과 대각선이 되도록 터치를 넣어준다. 이때 선을 최대한 균등하고 평행하게 그리도록 주의한다. 다리의 윤곽선에 가까울수록 어두워지므로, 윤곽선 쪽은 선의 밀도를 높인다(②). ②의 선과 교차하는 방향으로 터치를 넣고(③) 다시 방향을 바꿔 터치를 넣는다. 튀어나온 부분은 그리는 선의 밀도를 낮춘다(④). 거듭 터치를 넣어서 그림자가 드리운 부분의 톤을 어둡게 한다(⑤).

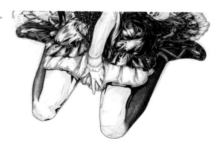

허벅지 부분도 종아리 부분과 마찬가지로 다리의 방향을 따라 평행하게 터치를 넣은 후, 대각선으로 터치를 넣는 식으로 그려 나간다.

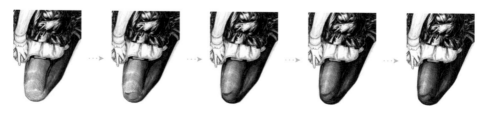

블라우스

먼저 음영을 대강 넣고 천이 흘러내리는 방향을 따라 터치를 넣는다. 그 후 가슴 쪽 프릴의 검은 부분을 묘사해 나간다.

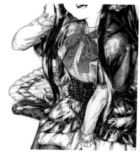

블라우스의 무늬를 그린다. 튀어나온 면은 비교적 빛을 더 많이 받으므로 무늬를 연하게 하거나 아예 그리지 않는 것으로 밝기를 조절한다.

반대로 그림자가 짙은 부분은 무늬를 진하게 넣어 입체감을 살린다.

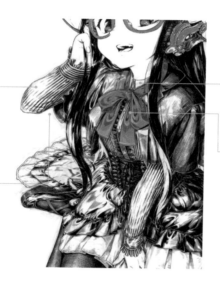

옷깃 언저리와 단추도 묘사한다.

뿔

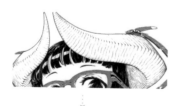

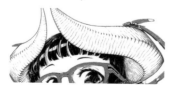

선의 강약을 살리며 불균일한 느낌으로 뿔의 질감을 그려 나간다. 단조로운 직선과 곡선보다는 오른쪽 그림과 같이 굴곡을 이용한 선이 사실적인 뿔을 묘사하는 데 훨씬 이상적이다.

모서리 부분은 선을 굵게 그려 밀도를 높인다. 면의 모양에 따라 선의 각도를 바꿔주면 굴곡을 표현할 수 있다. 음영을 추가해 마무리한다.

조정

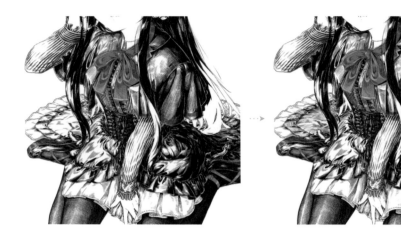

밸런스를 보면서 그림자나 하이라이트 등을 추가해 조정한다.

완성

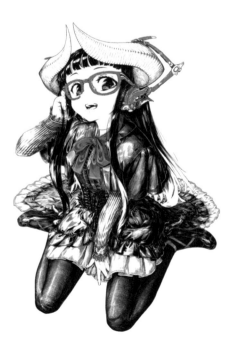

가우시안 흐리기 효과를 준 선화를 겹쳐 완성한다.

일러스트레이터를 위한 오리지널 디바이스 제작

이 책의 저자인 jaco 씨는 일러스트레이터이면서 동시에
일러스트레이터를 위한 디바이스·기계 장치의 제작자이기도 하다. 이러한 장치를 만들기 시작한 계기를 들어 보자.

디바이스 소개

● Rev-O-mate

알루미늄을 깎아 만든 다이얼과 성형 케이스로 구성되어 있다.
무한으로 회전하는 버튼식 다이얼과 자유로운 설정이 가능한 열
개의 버튼이 하나의 디바이스 안에 모두 담겨 있다. 키보드, 마
우스 등과 함께 사용할 수 있으며 각각의 키가 작동되는 간격까
지 제작·편집할 수 있다. 작성한 매크로를 해당 버튼에 설정하
면 기존의 디바이스로는 사용할 수 없었던 애플리케이션도 자유
롭게 사용할 수 있다.

제품 사이트 https://bit-trade-one. co. jp/product/bitferrous/bfrom11/

● TracXcroll

트랙볼의 기능을 자유롭게 설정·입력할 수 있게 만든 디바이스
(예: 볼을 상하로 움직이면 마우스 휠, 좌우로 움직이면 틸트, 상
하좌우로 회전하면 각각 "A", "B", "C", "D"로 설정되는 등)다.
적용 가능한 트랙볼이라면 각각의 버튼이나 휠 부분에도 여러
기능을 설정할 수 있다. PC에서는 TracXcroll을 키보드나 마우
스처럼 인식하므로, 사용에 필요한 단축키를 설정하면 일러스트
제작이나 동영상 편집 등 다양한 애플리케이션에서 활용할 수
있다.

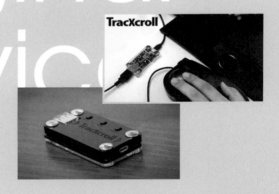

제품 사이트 https://bit-trade-one. co. jp/tracxcroll/

디바이스를 만들게 된 계기

원래 기계 장치를 좋아했다. 일러스트 제작과는 별개로 PC 주변 기기(키보드나 마우스)와 일러스트용 보조 입력 기기, 왼손용 디
바이스 등 다양한 기계를 사서 시험해 보는 것을 즐겼다. 마음에 들었던 일러스트용 디바이스가 몇 개 있었는데, 도중에 드라이
버 갱신이 끝나거나 판매가 중단되어 사용하지 못하게 되는 일이 많아 늘 안타까웠다. 일러스트용 디바이스에는 키를 하나씩 눌
러서 입력하기보다 "확대·축소", "캔버스 회전", "브러시 사이즈 변경" 등 회전하는 장치(마우스 휠 같은)에 입력하고 싶은 기
능이 여럿 있었는데 이러한 휠 혹은 다이얼 형태의 입력 기기를 갖춘 디바이스는 극히 드물었고, 있다고 해도 앞서 언급한 이유
등으로 금세 사용하지 못하게 되는 경우가 많았다. 문득 이것을 직접 만들 수 있다면 디바이스에 대한 나의 소망을 이루는 것은
물론 판매 중단이나 드라이버 갱신 종료로 사용하지 못하는 안타까운 상황으로부터 해방될 수 있을 거라는 생각이 들었다. '없으
면 만들자'식의 도전 정신이 끝내 이것을 만들게 했다.

Rev-O-mate

처음으로 만든 'Rev-O-mate'(시제품)의 손잡이는 시판 제품이었다. 케이스는 3D CAD로 설계하여 3D 프린트 서비스로 출력했고, 내용물은 아키하바라에서 범용 기판을 사와 부품을 손으로 직접 납땜했다. 첫 단계에서는 예상대로 작동했지만 내부 배선이 너저분했고 마음에 들지 않는 부분이 많았다. 마침 프린트 기판(PCB)을 저렴하게 제작할 수 있는 시기였고, 길고 짧은 건 대봐야 안다는 생각으로 기판을 설계하여 발주, 꽤 만족스러운 두 번째 시제품이 완성되었다. 그것을 트위터(Twitter)에 올렸고 「Bit Trade One」 측(시제품 제작 시 베이스로 사용했던 'REVIVE USB'를 만든 회사)으로부터 시제품을 살펴보고 싶다는 연락을 받았다. 그 후 회사를 방문, 시제품을 상품화해 보자는 회사 측의 제안을 받아들여 제작에 들어가게 되었다.

첫 시제품

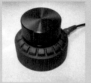 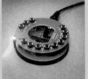

첫 시제품 이후 PCB로 제작한 것

상품화가 결정된 후의
실물 모형

알루미늄 케이스 + 시제
품 기판으로 작동 체크

상품화를 목표로 삼자 부품의 선택지가 넓어져 펜 태블릿 주변에 놓아도 방해되지 않을 정도의 크기로 제품을 축소시켰다. 버튼 부분을 수지로 만들기 위한 금형이 필요했고, 초기 비용에 대한 금전적 문제가 발생했다. 마침 그때가 「Kick Starter」(크라우드 펀딩 사이트)의 일본 진출이 발표된 시기였기에, 제품 홍보 및 수요 파악을 목적으로 「Kick Starter」에 출자, '금형 값 벌기'를 진행하게 되었다.

어디에든 놓을 수 있는 컴팩트한 형태로, 양손 어느 쪽으로든 사용할 수 있는 좌우 대칭 형태로 만들었다. 이 정도 사이즈라면 다른 기기와 함께 사용하는 데 무리가 없을 것 같아 나는 Rev-O-mate와 키보드를 함께 사용하고 있다.

TracXcroll

'TracXcroll'은 예전에 「Wacom」에서 판매했던 'Smart Scroll'(트랙볼)처럼 화면을 스크롤 하는 디바이스(이것도 이미 판매 중단. 드라이버 갱신도 종료되었고 window 10에서 사용하기는 상당히 어렵다)와 동일한 동작을 일반적인 트랙볼로 실행하고자 만들게 되었다. 물론 비슷한 동작을 가능하게 해 주는 소프트웨어도 있었지만, 역시 개발이 종료되어 사용하지 못하게 된 것이 많았으므로 하드웨어로 해결할 방법을 모색했던 것이다. 제품 소개에서도 언급했듯이 컴퓨터에서는 키보드, 마우스처럼 인식되어 단축키를 설정하면 어떤 애플리케이션에서도 사용이 가능하다. 다만 소프트웨어적으로 스크롤 할 수는 없기 때문에 지금은 사용하지 못하게 된 화면 스크롤 전용 소프트웨어나 'Smart Scroll'과 완전히 같은 동작을 하기는 어렵다.

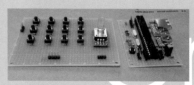

첫 시제품

다음 단계의 시제품

Afterword

다시 한번 인사드립니다. 흑백 일러스트를 즐겨 그리는 일러스트레이터 jaco 입니다.

앞서 출간한 『흑백 일러스트 테크닉』으로 시작된 인연이 〈화집〉으로까지 이어졌고
그것을 계기로 이 책을 출간하게 되었습니다.

〈화집〉에 대한 얘기를 나눌 때 '내 일러스트로 팬찮을까',
'컬러도 아니고 그렇다고 요즘 유행하는 스타일도 아닌데…' 라는 의심과 불안에 휩싸였으나
많은 분들의 도움으로 완성도 높은 책을 만들 수 있었습니다.

〔Introduction〕에서도 언급했듯이
최근에는 디지털로 그림을 그릴 환경만 주어지면 컬러 일러스트를 그릴 수 있다고 여기는 상황이므로,
흑백 일러스트가 메인인 화집을 낸다는 것은 제게 큰 행운이 아닐 수 없습니다.
컬러 일러스트가 주를 이루는 시대에 흑백 일러스트를 그리는 이유는 단순합니다.
그저 흑백 일러스트를 좋아하기 때문입니다.

책상에 달라붙어 주야장천 낙서만 하던 어린 시절을 떠올리면
굉장히 멀리 온 듯한 느낌도 듭니다만, 하고 있는 일은 지금이나 그때나
별반 다르지 않기에 여전히 이곳에 머물고 있는지도 모르겠습니다.

초심을 잃지 않고 좋은 그림을 계속 그려 나가고 싶다는
의욕과 의지를 이 책을 제작하면서 다시금 불태우게 되었습니다.

끝으로 이 책이 나오기까지 도움을 주신 많은 분들께 머리 숙여 감사의 말씀을 전합니다.

이 책을 선택해주신 독자 여러분들께도 깊은 감사를 드리며,

다 읽고 난 후 여러분의 마음속에도 무언가가 꿈틀거리길 소망합니다.

jaco Gashu and Illustration Technique "Shiro to Kuro no Sekai"

Profile

jaco

4월 3일생. 도쿄에 사는 일러스트레이터.
뿔이나 동물의 귀 등, 보통 사람에게 없는 특이한 부위가 달린 캐릭터 그리기를 좋아한다.
디지털 일러스트용 기계 장치를 만들기도 했다.
저서로 『흑백 일러스트 테크닉』(삼호미디어, 2019)와
『동물귀 캐릭터 일러스트 테크닉(공저)』(삼호미디어, 2021)이 있다.
twitter: @age_jaco

흑백 대비 일러스트 테크닉
흑백 세계의 소녀들

초판인쇄 2021년 12월 30일
초판발행 2021년 12월 30일

지은이 jaco
옮긴이 일본콘텐츠전문번역팀
펴낸이 채종준

기획 오유나
편집·번역 박시현 · 이찬미
디자인 김예리
마케팅 문선영 · 전예리

펴낸곳 한국학술정보(주)
주소 경기도 파주시 회동길 230(문발동)
전화 031 908 3181(대표)
팩스 031 908 3189
홈페이지 http://ebook.kstudy.com
E-mail 출판사업부 publish@kstudy.com
등록 제일산-115호(2000. 6. 19)

ISBN 979-11-6801-198-4 13650

므큐는 한국학술정보(주)의 출판브랜드입니다.
저작권법에 의해 한국 내에서 보호를 받는 저작물이므로 무단전재와 복제를 금합니다.

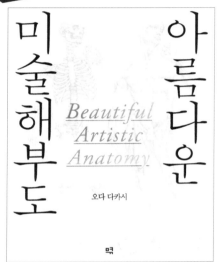
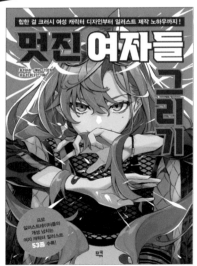

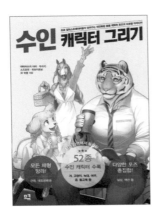

수인 캐릭터 그리기

야마히쓰지 야마 외 13인 지음
144쪽 | 18,000원

움직임이 살아있는
동물 그리기

나이토 사다오 지음
182쪽 | 18,000원

알콩달콩 사랑스러운
커플 그리는 법

지쿠사 아카리 외 5인 지음
148쪽 | 15,800원

BL 커플 캐릭터 그리기
〈학교 편〉

시오카라 외 4인 지음
150쪽 | 17,800원

메르헨 귀여운 소녀 그리기
〈패션 디자인 카탈로그〉

사쿠라 오리코 지음
146쪽 | 17,800원

아이패드 드로잉
with 어도비 프레스코

사타케 슌스케 지음
148쪽 | 17,800원

 므큐 트위터
@mmmmmcue

QR코드를 통해 므큐 트위터
계정에 접속해 보세요!